Die Ausstellungen stehen unter der Schirmherrschaft
von Bundespräsident Frank-Walter Steinmeier.

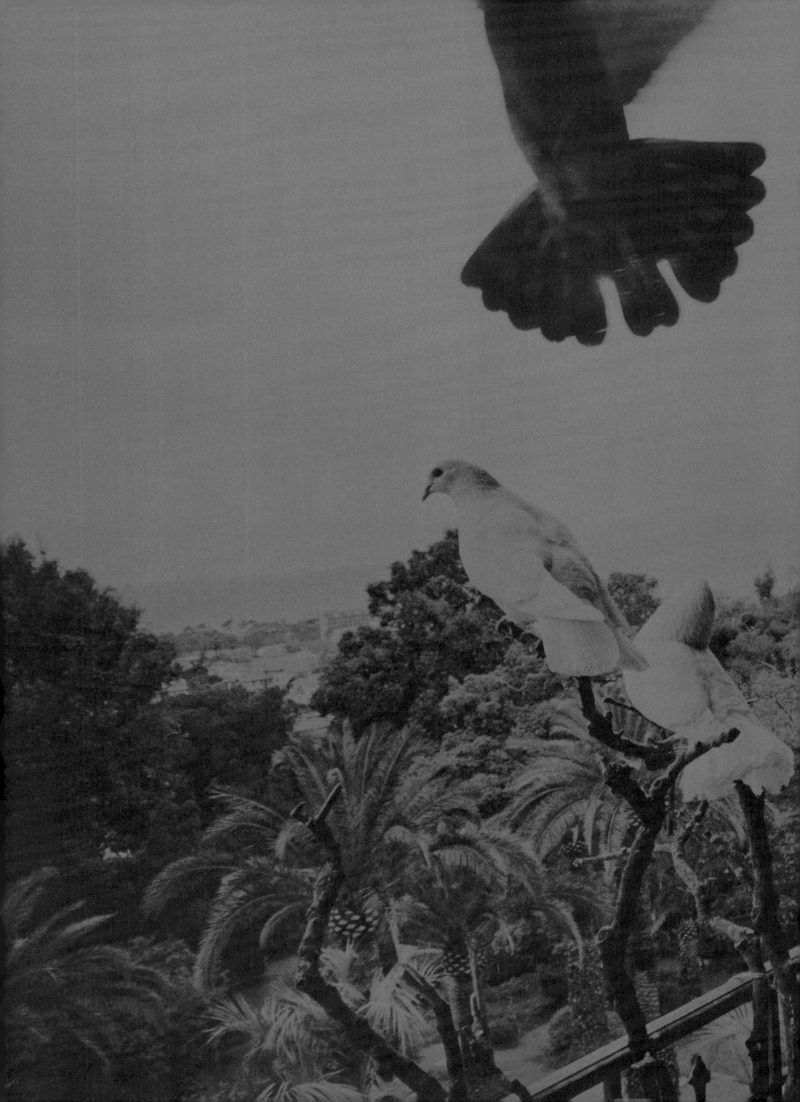

Picasso

VON DEN SCHRECKEN DES KRIEGES ZUR FRIEDENSTAUBE

—

HERAUSGEGEBEN VON MARKUS MÜLLER
FÜR DAS KUNSTMUSEUM PABLO PICASSO MÜNSTER

SANDSTEIN VERLAG

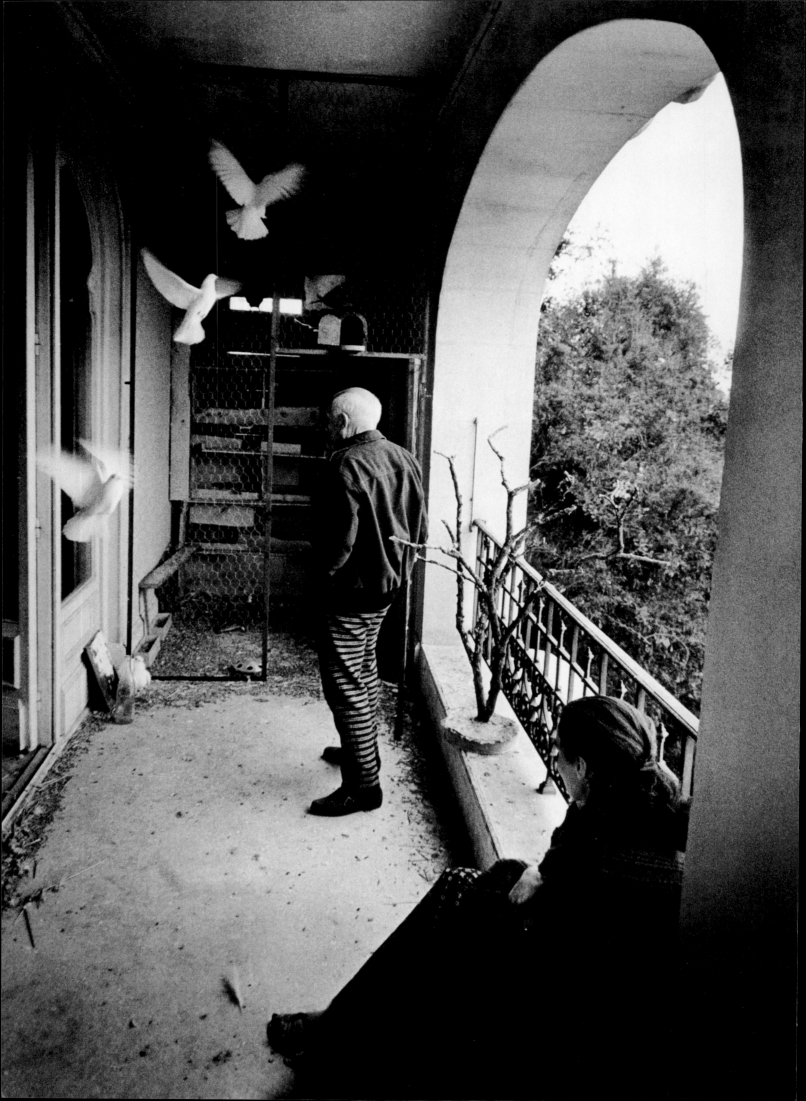

INHALT

6 **Grußwort**
Prof. Dr. Liane Buchholz
Vorsitzende des Kuratoriums
der Sparkassenstiftung
Kunstmuseum Münster –
Die Sammlung Huizinga

7 **Vorwort**
Prof. Dr. Markus Müller
Leiter des Kunstmuseum
Pablo Picasso Münster

Markus Müller
10 **Das Schweigen der Lämmer**
Pablo Picassos Bildfindungen
zu Krieg und Frieden

Alexander Gaude
67 **Picasso, die Kommunisten und
die Friedensbewegung**

Alexander Gaude
84 **Ein dunkler Kontinent**
Picassos Europa 1944–1958

Anhang

114 Werkliste
118 Impressum

Grußwort

Picasso ist in allem und alles ist in Picasso. Diese Weisheit bewahrheitet sich einmal mehr bei einem so elementaren, alle Epochen verbindenden Thema wie dem Frieden. Die beiden berühmtesten Werke des 20. Jahrhunderts, die Krieg und Frieden behandeln, stammen von der Hand Pablo Picassos: Das Monumentalgemälde »Guernica« und die »Friedenstaube«.

Während das erstgenannte Werk die Zerstörung der baskischen Stadt Guernica durch die deutsche und italienische Luftwaffe im April 1937 thematisiert, ist die »Friedenstaube« Picassos im Jahr 1949 seinem Engagement für die Kommunistische Partei Frankreichs geschuldet. Zwischen diesen beiden zeitlichen und künstlerischen Polen hat das Kunstmuseum Pablo Picasso Münster eine Ausstellung konzipiert, die zeigt, wie eminent politisch das Werk des großen Spaniers ist.

Kaum eine Friedensdemonstration, kaum eine politische Protestaktion, die nicht eines der beiden genannten Meisterwerke Picassos zitathaft auf Bannern oder Plakaten bemüht. Die Werke des Spaniers haben es geschafft, zu modernen Ikonen zu werden. So wird »Guernica« wegen seiner Popularität oftmals auch als »Mona Lisa« des 20. Jahrhunderts bezeichnet. Längst sind beide Meisterwerke in das kollektive Bildgedächtnis des frühen 21. Jahrhunderts eingegangen. Vor diesem Hintergrund scheint es lohnend, die Geschichte ihrer Entstehung und ihrer Wirkungsmacht historisch nachzuzeichnen und zu analysieren.

Ausstellungen wie die vorliegende sind mit hohem Organisations- und Finanzaufwand verbunden, von der wissenschaftlichen Akribie ihrer Vorbereitung einmal ganz zu schweigen. Die Stifter des Kunstmuseums Pablo Picasso Münster verbindet nicht nur ihr finanzielles Engagement für dieses Haus, sondern insbesondere auch der erklärte Wunsch, der interessierten Öffentlichkeit Kunst von Weltrang in der Region Westfalen-Lippe zugänglich zu machen. Mit der vorliegenden Präsentation und dem sie begleitenden Katalog scheint dies durchaus gelungen. Picasso soll einmal ausgeführt haben, dass ein Kunstwerk nur Leben habe durch die Augen desjenigen, der es betrachte. So darf ich seinen Meisterwerken ein intensives Leben wünschen im Spiegel möglichst zahlreicher wacher Augen.

Prof. Dr. Liane Buchholz
Vorsitzende des Kuratoriums der
Sparkassenstiftung Kunstmuseum Münster –
Die Sammlung Huizinga

Vorwort

—

Eine umfassende Ausstellung über Frieden in Europa von der Antike bis heute ist eine große Herausforderung. Die Motivation, dieses Thema 100 Jahre nach dem Ende des Ersten Weltkriegs und 370 Jahre nach Abschluss des Westfälischen Friedens in Münster anzugehen, war enorm und hat zu einem einzigartigen Schulterschluss von fünf musealen Institutionen in Münster geführt: Aus unterschiedlichen Blickwinkeln beleuchtet nun die fünfteilige kunst- und kulturgeschichtliche Ausstellung das Thema mit hochrangigen Exponaten aus deutschen und internationalen Sammlungen. Dank gilt dabei dem Exzellenzcluster »Religion und Politik« der WWU Münster, das bei der Ideenfindung und Konzeption beraten und das Projekt von Anfang an begleitet und unterstützt hat.

Als einziges deutsches Picasso-Museum hat unser Haus eine naturgegebene Nähe zur Friedensthematik, denn die »Friedenstaube« ist mit dem Spanier und seinem Ruf als Ausnahmekünstler wie kaum ein anderes Werk verbunden. Picasso galt und gilt als der Virtuose der Form, der Stile so schnell wechselte wie seine Künstlerkollegen bestenfalls ihre Krawatten. Erst der Spanische Bürgerkrieg machte ihn jedoch zu einem »homo politicus«, der seine Kunst in den Dienst anti-militaristischer Aussagen stellte. Im Werk Picassos wird mustergültig eine grundlegende Problematik der Moderne deutlich: Wie ist innovatives Künstlertum mit der Allgemeinverständlichkeit der Bildaussage vereinbar?

Unsere Präsentation zeichnet den schmalen ästhetischen Grat nach, den Picasso zwischen Tradition und Innovation ging. Die Taktik des Spaniers mündete in ein Paradox: Als er die christliche Symbolik der Taube mit dem Olivenzweig im Schnabel für seine Friedensplakate bemühte, applaudierten die Funktionäre der Kommunistischen Partei Frankreichs – nun endlich sei er allgemeinverständlich. Warum er denn nicht alles so male wie die Friedenstaube. So hauchte ausgerechnet der führende künstlerische Revolutionär des 20. Jahrhunderts einer uralten, abendländischen Friedenssymbolik neues Leben ein – und verbindet heute thematisch en passant unser Ausstellungsprojekt in willkommener Weise mit denjenigen unserer geschätzten Kooperationspartner.

Alexander Gaude hat für unser Haus das Ausstellungsprojekt von seinen zarten Anfängen bis zur Ziellinie betreut und die gegebene Thematik zu seinem »claim to fame« gemacht. Ihm gilt neben all denjenigen, die planend und koordinierend diese Präsentation begleitet haben, mein ganz besonderer Dank.

Prof. Dr. Markus Müller
Leiter des Kunstmuseum
Pablo Picasso Münster

—

»Nein, *die M*

dazu da, Wohnu

zu *deko*

Sie ist eine

und *defensi*

gegen den

Malerei ist nicht
gen
rieren.
offensive
e Waffe
Feind.«

PABLO PICASSO

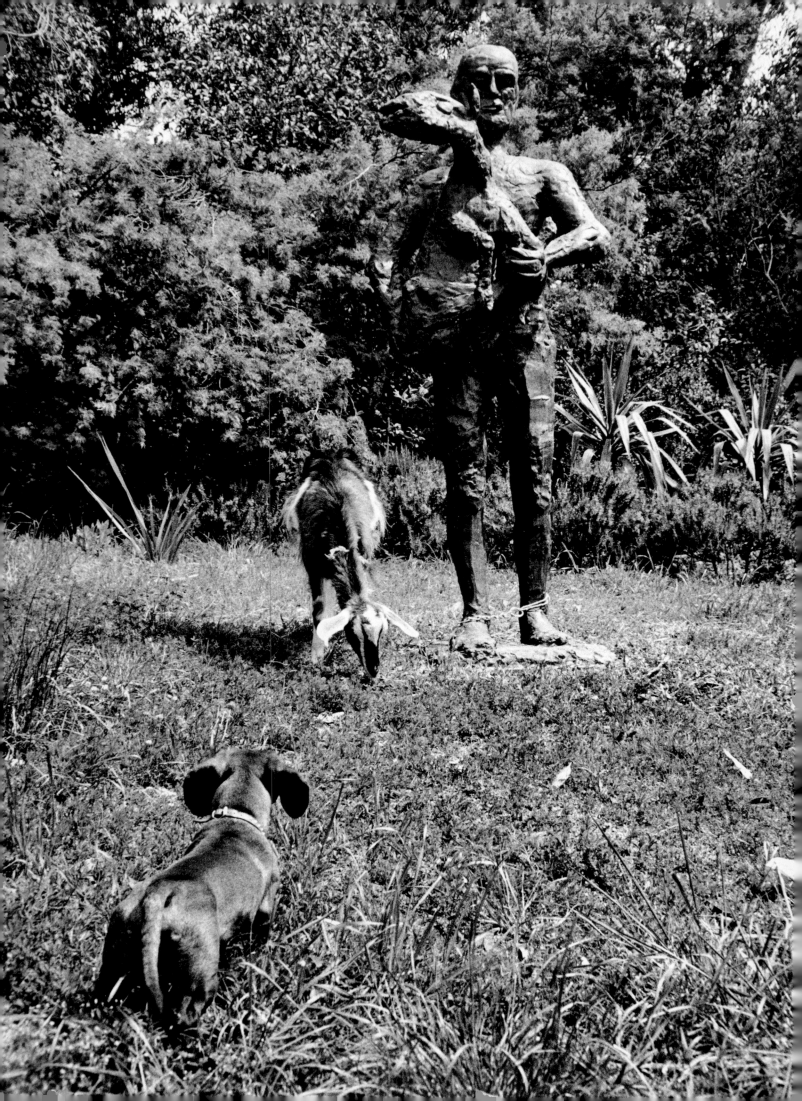

»Das Schweigen der Lämmer«

Pablo Picassos Bildfindungen zu Krieg und Frieden

MARKUS MÜLLER

Pablo Picasso wird immer wieder als das größte Künstlergenie des 20. Jahrhunderts gefeiert, doch seine scheinbar unerreichbare Schöpferkraft stand und steht bisweilen im Verdacht, leichtfüßiges Virtuosentum im Reich der reinen Ästhetik zu sein. So verdichten sich an Picassos Œuvre paradigmatisch grundlegende Problemstellungen der Moderne, der wiederholt vorgehalten wurde, den Inhalt zugunsten der Form verdrängt zu haben. In diesem Diskurs nimmt jedoch Picasso eine Sonderstellung ein, denn obgleich er bei fast allen bahnbrechenden künstlerischen Entwicklungen in der ersten Hälfte des 20. Jahrhunderts maßgeblicher Impulsgeber war, hat er den Schritt in die reine Abstraktion in seinem langen Künstlerleben nie vollzogen. Programmatisch hatte er im Jahr 1935 erklärt:

◀ Abb. 1
Fotografie: David Douglas Duncan
Der »Mann mit Schaf« mit Picassos Haustieren Lump und Esmeralda im Garten seiner Villa La Californie in Cannes,
April 1957

»Es gibt keine abstrakte Kunst. Man muss immer mit etwas anfangen. Nachher kann man alle Spuren der Wirklichkeit entfernen. Dann besteht ohnehin keine Gefahr mehr, weil die Idee des Dinges inzwischen ein unauslöschliches Zeichen hinterlassen hat.«[1] Picassos Festhalten an zumindest rudimentär figürlichen Darstellungsmodi ist nicht nur ein ästhetisches Credo, sondern geht offensichtlich einher mit dem Wunsch nach universeller Verständlichkeit seiner Kunst, die er nicht im Sinne des L'art pour l'art-Prinzips ins Reservat des Dekorativen und Musealen verwiesen sehen wollte.

So sagte er im März 1945 im Rahmen eines in den »Lettres françaises«, also dem Publikationsorgan der Kommunistischen Partei Frankreichs veröffentlichten Interview: »Nein, die Malerei ist nicht dazu da, Wohnungen zu dekorieren. Sie ist eine offensive und defensive Waffe gegen den Feind.«[2] Simone Tery, seine Interviewpartnerin, antwortet und schlussfolgert hierauf: »Es scheint mir, dass man klarer nicht sein kann. Wenn die ganze Welt nicht ihre Malerei versteht, so versteht die ganze Welt sicherlich diese Worte.«[3]

Picassos markig-militante Feststellung zur Rolle der Malerei scheint dem Kontext des Publikationsorgans geschuldet, und die resümierende Feststellung seiner Gesprächspartnerin drückt unfreiwillig genau die Malaise aus, die mit dem Interview Picassos beseitigt oder zumindest gemildert werden sollte: Wenn der Spanier schon nicht mit seiner Kunst verständlich ist, so soll er es doch zumindest in seinen Verlautbarungen sein. Das Medium des bildenden Künstlers ist jedoch das Bild und nicht das geschriebene oder gesprochene Wort. So sind insbesondere Picassos Bildfindungen im Zusammenhang mit den großen politischen und militärischen Konflikten des 20. Jahrhunderts die Wasserscheide im Spannungsfeld zwischen künstlerischer Originalität und Individualität einerseits und allgemein verständlicher Bildaussage andererseits. Im Folgenden zeichnen wir den Weg nach, den Picasso zwischen diesen beiden Polen einer gesellschaftlichen Funktionsbestimmung seiner Kunst zwischen dem Spanischen Bürgerkrieg und der Blockbildung der Supermächte in den Nachkriegsjahrzehnten ging.

Traum und Lüge Francos
Das Bildpamphlet als Ouvertüre

Das Jahr 1937 begann Picasso mit einem fulminanten künstlerischen Tusch, der ihn in bis dahin nicht gekannter Art und Weise als »homo politicus« zeigt (Kat.-Nr. 1–2). Zwar hatte er gegen Jahresende 1936 ein Manifest mit hundert katalanischen Intellektuellen gegen die Bombardierung Madrids durch die frankistischen Truppen unterschrieben, künstlerisch jedoch hatte er bislang noch nicht Partei für die spanischen Republikaner ergriffen. Dies sollte sich am 8. und 9. Januar 1937 schlagartig ändern, als er 14 von insgesamt 18 Szenen einer an einen Comicstrip erinnernden Bildfolge schuf, die als politisch-propagandistisches Pamphlet Stellung bezieht gegen General Franco (Abb. 2).

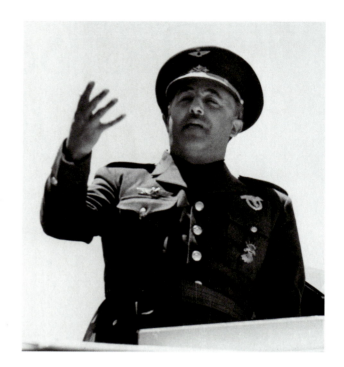

Abb. 2
Fotografie: Hanns Hubmann
General Franco auf der Abschiedsparade der Legion Condor in Léon
22. Mai 1939

Die zwei Druckplatten der Werkfolge vereinen jeweils neun querrechteckige Bildfelder. Schon im Vorjahr hatte Picasso für die Illustrationen in dem gemeinsam mit dem Schriftsteller Paul Éluard geschaffenen Malerbuch »La Barre d'appui« eine vergleichbare Disposition gewählt. Im Zusammenhang mit der Bildfolge »Traum und Lüge Francos« sollten ursprünglich die Darstellungen im Postkartenformat von 9 × 14 Zentimetern einzeln und nicht etwa als Bildzyklus publiziert werden. Dieser Umstand ist insofern bedeutsam, als die Einzelszenen originär somit offensichtlich nicht als erzählerische Folge konzipiert waren. Im Mai 1937 überarbeitete Picasso dann die Radierungen in der Technik der Flächenätzung, dem sogenannten Zuckeraussprengverfahren, das das feine Modulieren tonaler Flächenwerte ermöglicht. Am 7. Juni 1937 wiederum setzte er die Arbeit an der zweiten Druckplatte mit der Konzeption weiterer Bildfelder fort. Beide Platten wurden im Hinblick auf die

hohe Auflage von insgesamt 1 000 Exemplaren verstählt. Eine Edition von 150 Exemplaren in einem Portefeuille umfasste nicht nur die beiden grafischen Blätter, sondern auch die Reproduktion eines zugehörigen Prosagedichts aus der Feder Picassos. Der bild- und assoziationsreiche Text steht in einem lockeren thematisch-motivischen Zusammenhang zur Grafikfolge.[4]

Zwischen den Beginn der grafischen Bildfolge und ihre Vollendung fällt die Genese des Monumentalgemäldes »Guernica«, das Picasso in nur wenigen Wochen schuf. »Traum und Lüge Francos« und dieses epochale Gemälde stehen nicht nur in einem engen zeitlichen, sondern auch in einem motivischen Zusammenhang. Wiederholt haben Picasso-Interpreten darauf hingewiesen, dass die Motivik und Symbolik der Grafikfolge entscheidende Verständnis- und Deutungsansätze im Hinblick auf das Anti-Kriegsgemälde »Guernica« liefere. Dieser Bedeutungskontext wird durch den Umstand verstärkt, dass im Spanischen Pavillon auf der Pariser Weltausstellung im Sommer 1937 das Portfolio zu »Traum und Lüge Francos« in unmittelbarer Nähe zum Guernica-Gemälde präsentiert und verkauft wurde, wobei die Verkaufserlöse der Spanischen Republik zu Gute kamen. Vor diesem Hintergrund scheint ein näherer Blick auf die grafische Folge »Traum und Lüge Francos« lohnend.

Die Werke sind insgesamt als Parodie oder Kontrafaktur eines Heldenepos konzipiert, bei dem eine monströs deformierte, hybride Gestalt als Alter Ego Francos im Mittelpunkt steht. Mit Ausnahme des Detailrealismus des Oberlippenbartes ist dessen Gestalt als polypenhafter Homunculus mit zwei bekrönenden Wurmfortsetzen oder Tentakeln karikiert. Auf einem Skizzenblatt Picassos tauchen am 16. April 1936 bereits vergleichbare Gestaltformen auf, die auf einem Skizzenblatt am 1. Mai 1936 in Juan-les-Pins eine motivische Fortsetzung finden (Abb. 3). Im Zusammenhang mit letzterem steht ein Gemälde

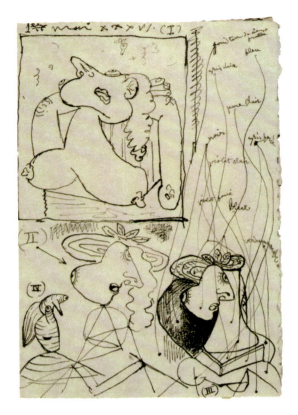

Abb. 3
Pablo Picasso
Skizzenblatt
1. Mai 1936, Tusche auf Papier,
Musée national Picasso-Paris

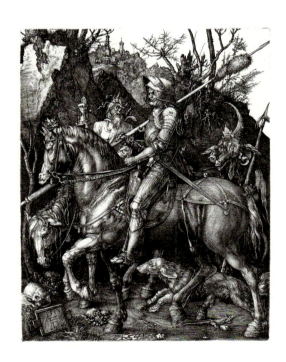

Abb. 4
Albrecht Dürer
Ritter, Tod und Teufel
1513, Kupferstich

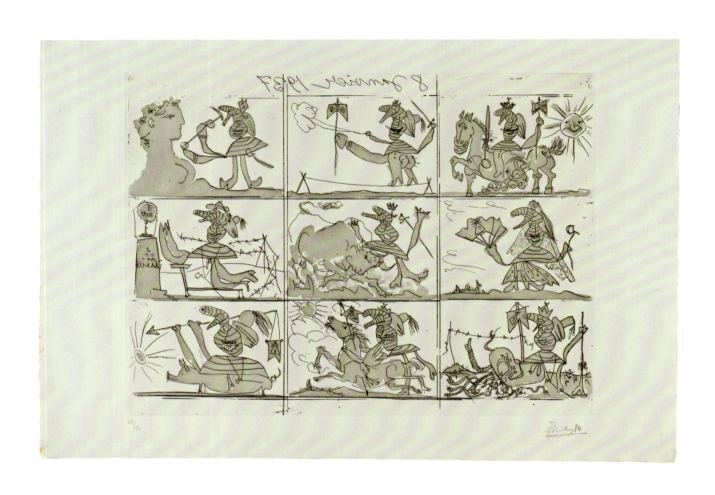

1

Traum und Lüge Francos

Pablo Picasso

8. Januar 1937 | Aquatinta-Radierung

Kunsthalle Bielefeld

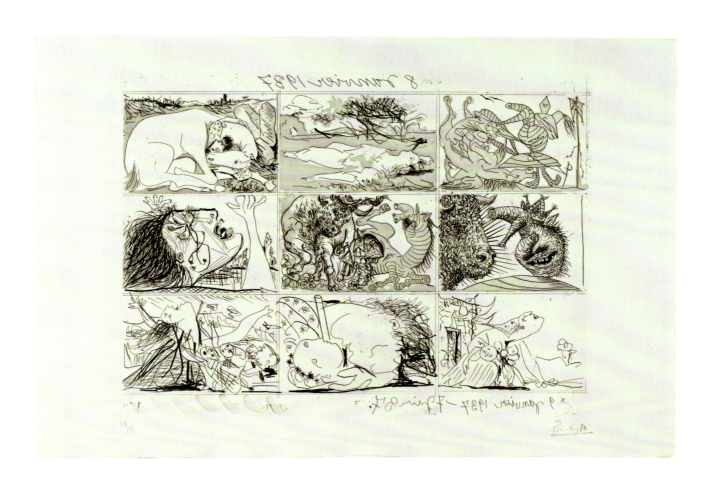

2

Traum und Lüge Francos

Pablo Picasso

8. – 9. Januar und 17. Juni 1937 | Aquatinta-Radierung

Kunsthalle Bielefeld

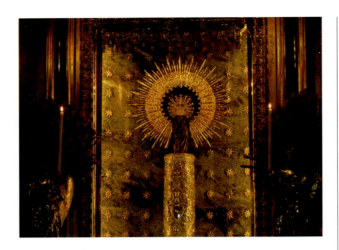

Abb. 5
Madonna von Pilar
Basílica del Pilar
Saragossa

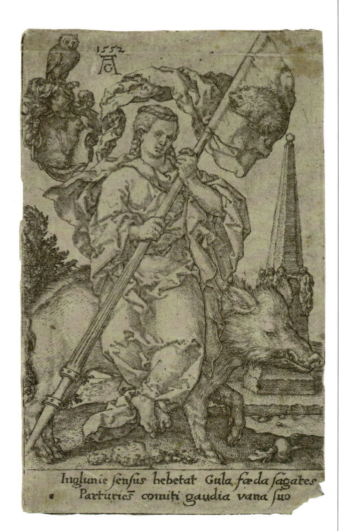

Abb. 6
Heinrich Aldegrever
Gula, Folge der Tugenden und Laster
1552, Radierung

aus demselben Jahr, das in der anthropomorphen Bildung des Kopfes den Franco-Karikaturen nächstverwandt ist. Der solchermaßen monströs verfremdete, dehumanisierte Militär wird in den Grafiken von »Traum und Lüge Francos« als negatives Gegenbild zum »christlichen Ritter« (»miles« oder »eques christianus«) mit Schwert und Reitpferd charakterisiert. Dürers berühmter Kupferstich »Ritter, Tod und Teufel« aus dem Jahr 1513 sei an dieser Stelle als mustergültiges Bildbeispiel angeführt (Abb. 4).

Francos unheilige Allianz mit der Kirche wird motivisch gleich in mehreren Grafiken durch das Führen einer Fahne oder Standarte unterstrichen, die abbreviaturhaft die »Madonna von Pilar« andeutet (Abb. 5). Diese ist ein Gnadenbild in der Kathedrale von Saragossa, das den Status einer nationalen Schutzheiligen Spaniens genoss. Auf der sechsten Vignette des Bildzyklus stellt Picasso Franco auf einem Gebetsschemel kniend vor einer Monstranz dar, die die Aufschrift »1 duro« trägt. Hierbei handelt es sich um ein fünf Peseten-Stück, und die vorgebliche Frömmigkeit des »Caudillo« wird als Anbetung des Mammon entlarvt, wobei der umlaufende Stacheldraht der Szenerie einen motivischen Hinweis auf den Militarismus des hier karikierten, unfrommen Frömmlers gibt. Auf der neunten Vignette hat der Homunculus sein Reitpferd gegen ein Schwein eingetauscht. Die niedere Gesinnung des monströsen Alter Ego Francos wird hier attributiv durch sein Reittier veranschaulicht. Wie im Fall der Darstellungen des pervertierten »miles christianus« mit Schwert und Standarte greift Picasso auf überkommene Darstellungstraditionen zurück, die er im Sinne seiner politischen Bildrhetorik gegen Franco instrumentalisiert. Das unedle Reittier des Schweines ist in der Bildtradition der Tugenden und Laster-Darstellungen das geläufige Attribut der Sünde, der »Gula«, oder der Unmäßigkeit, der »Intemperantia«, wie ein Kupferstich von der Hand Heinrich Aldegrevers mustergültig bezeugt (Abb. 6).

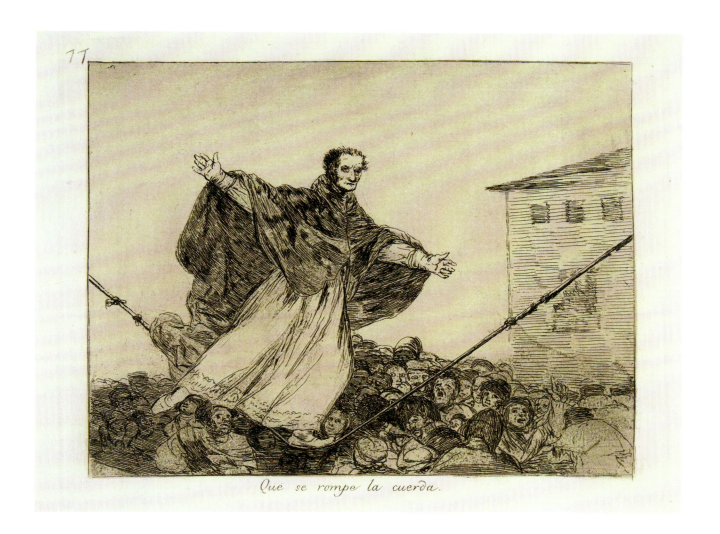

Abb. 7
Francisco de Goya
**Hoffentlich reißt das Seil,
Die Schrecken des Krieges**
1814–1815, Radierung

Picassos grafische Folge ist anspielungsreich und operiert auf einer über die auf den ersten Blick eingängige politische Polemik hinausgehenden Verständnisebene mit motivischen Verweisen auf prominente Werke der Kunstgeschichte. So ist das durch einen gigantischen Penis charakterisierte und auf einem Seil balancierende Monstrum der zweiten Vignette eine evidente Anspielung auf eine Grafik Francisco de Goyas, die einen mit einem vergleichbaren Drahtseilakt beschäftigten Kleriker mit der Bildunterschrift »Hoffentlich reißt das Seil« (»Que se rompe la cuerda«) (Abb. 7) in der Folge der »Desastres de la Guerra« zeigt. Auch bei der Titelwahl Picassos für die Grafikfolge könnte es sich um eine anspielungsreiche Variante eines Goya-Werkes aus den »Caprichos« handeln, das »Sueno de la Mentira y la Ynconstancia« hieß.[5]

Im zweiten Teil der grafischen Folge Picassos dominieren motivisch Darstellungen der Opfer des Zerstörungswerks des Homunculus. Diese sind kreatürlicher wie menschlicher Gestalt. Die Picasso-Forschung hat wiederholt darauf hingewiesen, dass en miniature »Traum und Lüge Francos« das Bildlaboratorium für Picassos monumentalstes Gemälde »Guernica« sei. Motive und Bildideen werden hier geboren und dann dort weiterentwickelt. Der Kampf zwischen Stier und Pferd, das Motiv der Mutter mit dem Säugling vor einem brennenden Haus sowie die Frauengestalt mit emphatisch zum

Himmel gestreckten Armen sind in diesem Zusammenhang zu nennen. All diese motivischen Elemente vereint und fusioniert Picasso in seinem Monumentalgemälde, wobei sich erst Anfang Mai 1937 seine Kompositionsgedanken zu diesem Werk konkretisieren.

Guernica und seine Rezeptionsgeschichte

Mit »Guernica« (Abb. 8–9) hat Pablo Picasso ein Werk geschaffen, das nicht zuletzt durch seine bewegte Rezeptionsgeschichte zum bekanntesten Kunstwerk der Moderne werden sollte. Manche Kritiker bezeichnen das Bild eingedenk seiner Popularität sogar als »Mona Lisa« des 20. Jahrhunderts. Das Gemälde selbst wurde zum Politikum, da Picasso verfügte, es dürfe erst in ein demokratisches Spanien einer Nach-Franco-Ära ins Heimatland seines Schöpfers zurückkehren. So wurde es vor seiner heutigen Präsentation im Museo Reina Sofía in Madrid von 1939 bis 1981 im New Yorker Museum of Modern Art gezeigt.

Die Bildgenese von »Guernica« ist durch eine Vielzahl von vorbereitenden Skizzen sowie Fotos dokumentiert, die seine damalige Muse Dora Maar während des Schaffensprozesses anfertigte (Kat.-Nr. 3–10). Die weitaus meisten Picasso-Spezialisten gehen davon aus, dass erst anlässlich der am 28. April 1937 erfolgten massiven Bombardierung des baskischen Ortes Guernica durch deutsche und italienische Kampfflugzeuge Picassos Idee geboren wurde, ein diesem Ereignis gewidmetes Historien- oder Ereignisbild zu schaffen. Der Titel »Guernica« wurde dem Monumentalgemälde erst einige Wochen nach seiner Anbringung im Spanischen Pavillon auf der Pariser Weltausstellung beigegeben. Picasso gab in der Regel seinen Bildern keine Werktitel, um deren Bedeutungsgehalt nicht einzuengen.

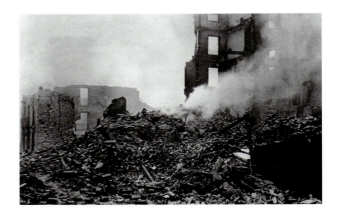

Abb. 8
Die Ruinen der Stadt Guernica nach dem Luftangriff durch die Legion Condor
April 1937

Da auf dem Gemälde selbst keine Bombardierung aus der Luft geschildert wird, haben wiederholt Interpreten an seiner gängigen Deutung als Historienbild Zweifel geäußert. Über das konkrete historische Ereignis hinaus werden hier die in der Zivilbevölkerung angerichteten Schrecken des Krieges beschrieben, wobei der Bedeutungsgehalt des Gemäldes nicht eindeutig zu klären ist, da Picasso überkommene ikonografische Darstellungsmuster und Allegorien mit einer Bildsprache verbindet, die seiner privaten Mythologie und ganz individuellen Symbolik entspringt. Das Gemälde ist gänzlich in Schwarz-Weiss und in Grautönen gehalten, sodass die klar konturierten Bildflächen sich mit grafischer Präzision und Härte ins Gedächtnis des Betrachters einschreiben.

»Guernica« ist geprägt von einer darstellungsgeschichtlichen Umwertung aller Werte, denn überkommene Symbole werden im konkreten Bildkontext semantisch verwandelt, wie im Fall der Fackelträgerin, die als aufklärerisches Symbol in anderen Zusammenhängen vertraut ist.[6] Hier jedoch suggeriert die Figur in Verbindung mit der aggressiv ausformulierten Lichtaureole der Lampe eine nächtliche Szenerie, die den Gedanken der spirituellen Erleuchtung völlig vergessen

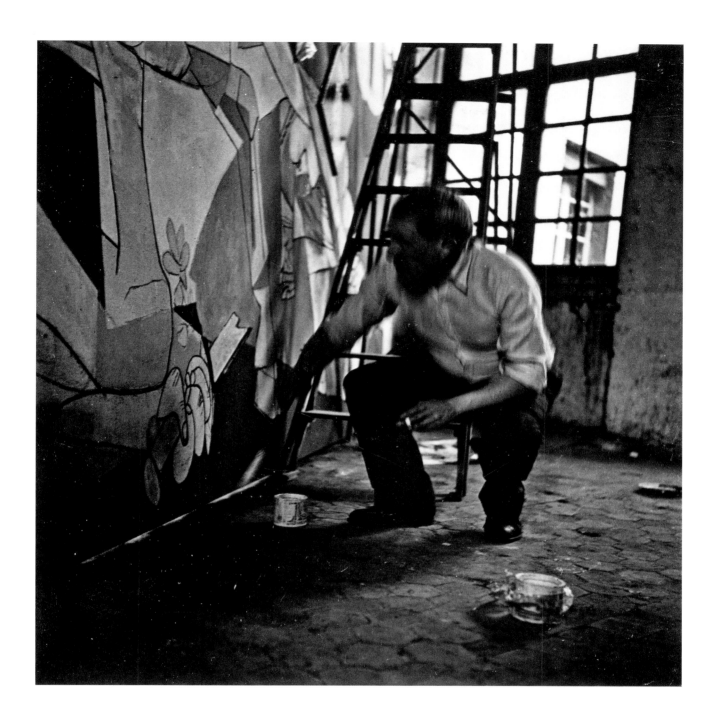

Picasso malt Guernica
Dora Maar
1937 | Fotografie
Musée national Picasso-Paris

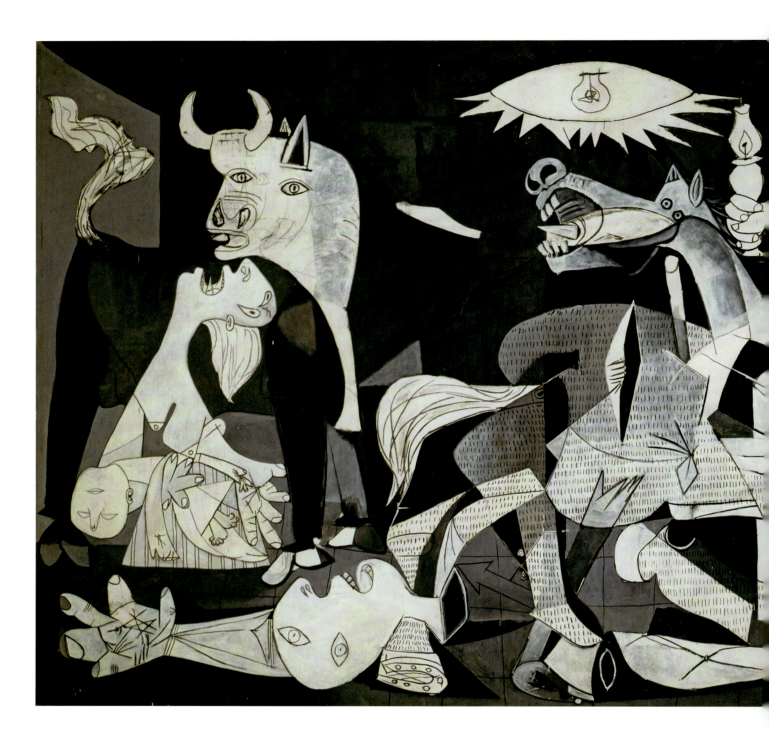

Abb. 9
Pablo Picasso
Guernica
1937, Öl auf Leinwand,
Museo Reina Sofía,
Madrid

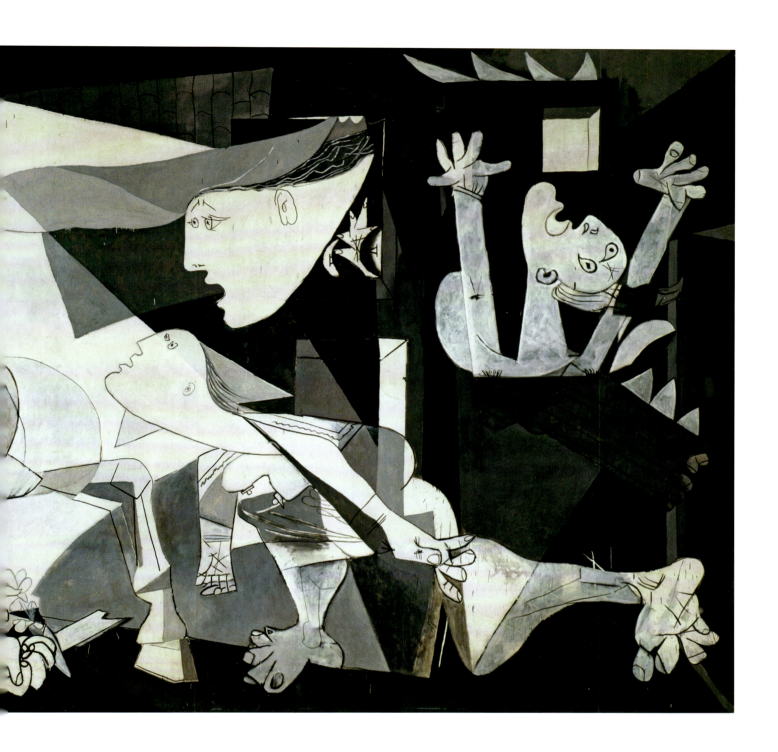

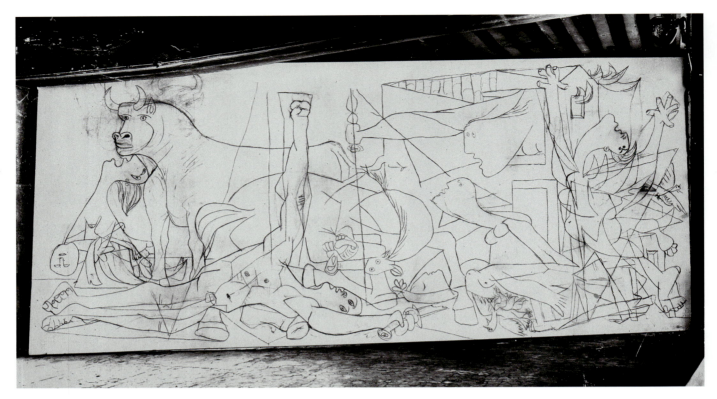

1. Zustand

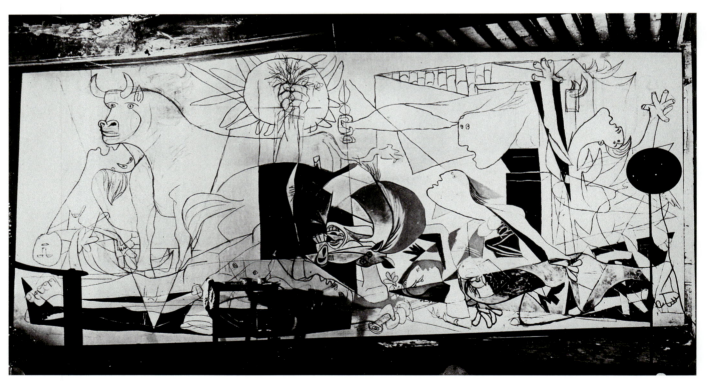

2. Zustand

4–10

Guernica, 1.–8. Zustand

Dora Maar
1937 | Fotografie
Musée national Picasso-Paris

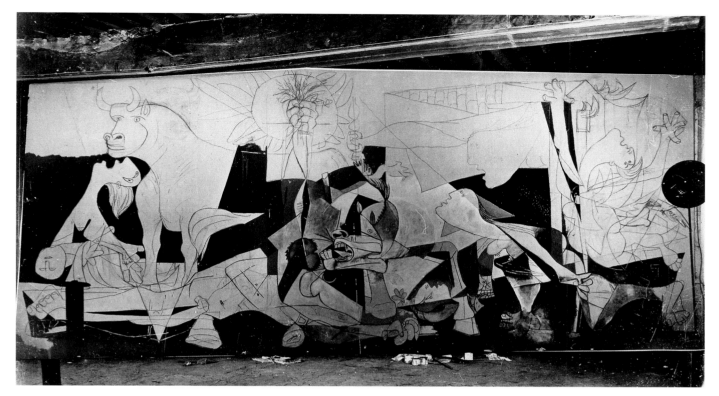

Ende 2. Zustand

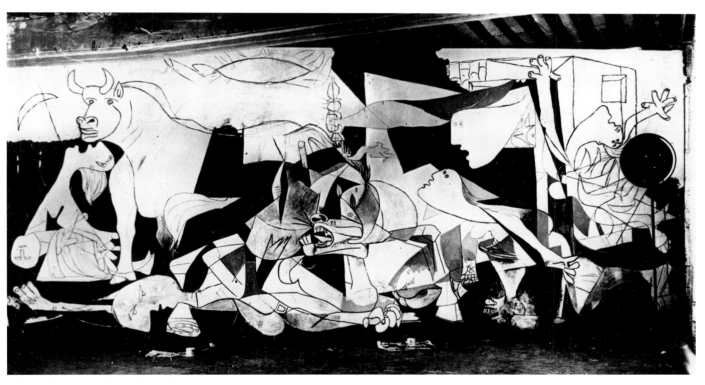

3. Zustand

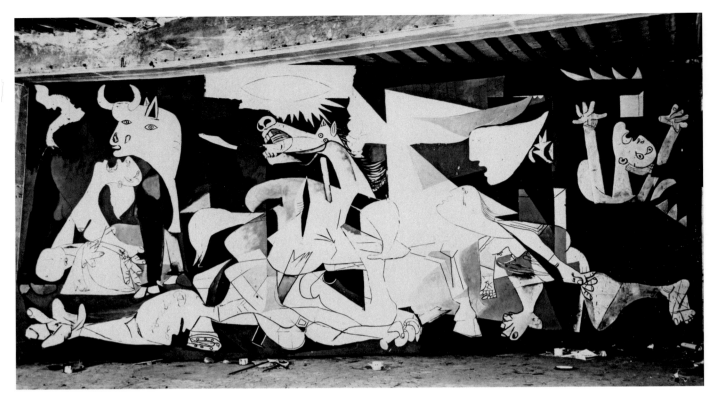
5. Zustand

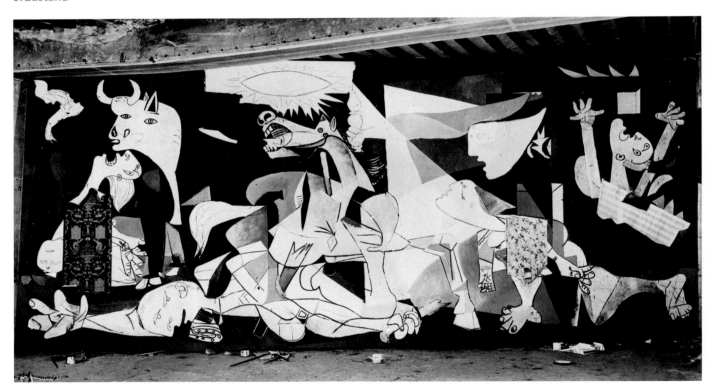
6. Zustand

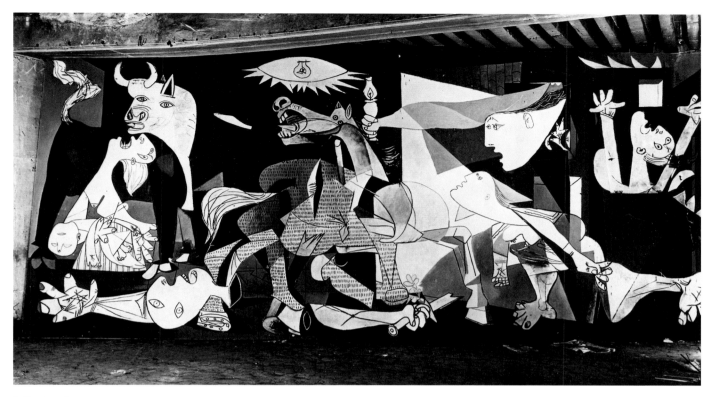

8. Zustand

macht und eher schlaglichtartig einen Nachtmahr erhellt. Eine solche Metamorphose und Umdeutung ist in »Guernica« wiederholt erkennbar. So ist auch die Gruppe der Mutter mit Kind in der linken Bildhälfte als motivischer Verweis auf eine Pietà-Darstellung beschrieben worden. Eingedenk dieser und vergleichbarer Versetzungen sakraler Bildmuster in den Kontext einer weltlichen Leidensikonografie hat man »Guernica« als eine ins Profane gewendete Passionsdarstellung gedeutet. Schon Herbert Read beschrieb das Gemälde anlässlich seiner Präsentation in England im Herbst 1938 als »moderne Kreuzigung.«[7] Picassos motivische Bezüge und Entlehnungen im Hinblick auf christliche Darstellungsmuster sind offensichtlich nicht nur ein gelehrtes Spiel mit Zitaten, sondern scheinen im konkreten Bildkontext gerade die moderne Barbarei im Verweis auf abendländisch-christliche Traditionen anprangern zu wollen.

Picassos eigene Aussagen zu dem Bild sind durchaus widersprüchlich. So erklärt er im Rahmen eines Interviews mit Jérôme Seckler am 13. März 1945, dass »Guernica« das einzige Werk in seinem Schaffen von symbolischer Natur sei. »Meine Arbeit ist nicht symbolisch. Nur Guernica war es. Aber ein Wandgemälde ist nun einmal eine Allegorie. Und das ist der Grund, warum ich das Pferd, den Stier usw. benutzt habe.«[8] Der Stier – so Picasso – repräsentiere die Brutalität und das Pferd das Volk. Er habe sich nur in diesem konkreten Fall einer eingängigen, etablierten Symbolik bedient, da das Werk ein willentlicher Appel ans Volk sei (»un appel voulu au peuple«) und weil es eine »willentlich propagandistische Bedeutung« (»un sens délibérément propagandiste«) habe.[9] Somit bekannte der Künstler, dass der auf propagandistische Breitenwirkung angelegte Gemäldeauftrag eine Bildsprache erforderte, die gemeinverständlich sein musste. Dennoch füllen die Deutungsversuche von »Guernica« ganze Bibliotheken, und die sehr unterschiedlichen Ansätze machen deutlich, dass sich das Gemälde wohl nur schwerlich auf eine verbindliche Bildaussage festlegen lässt.

»Guernica« ist bei genauerer Betrachtung kein konventionelles Historien- oder Ereignisbild, konkrete topografische Verweise auf den Ort der Handlung fehlen ebenso wie motivische Hinweise auf die Aggressoren. Am rechten Bildrand züngeln Flammen aus einem Haus, in der unteren linken Bildhälfte liegt eine Figur oder eine Statue mit zerschlagenen Extremitäten am Boden. Gegenüber dem Journalisten Peter D. Whitney äußerte der Künstler wenige Tage nach der Befreiung von Paris diesbezüglich: »Ich habe nicht den Krieg gemalt, weil ich nicht zu der Sorte von Malern gehöre, die wie ein Fotograf etwas darzustellen suchen. Aber ich bin sicher, dass der Krieg Eingang genommen hat in die Bilder, die ich geschaffen habe. Später vielleicht werden die Historiker feststellen, dass mein Stil sich unter dem Einfluss des Krieges gewandelt hat. Aber ich weiß das nicht.«[10]

Das bildnerische Verfahren der biomorphen Gestaltverwandlung, das er im Jahrzehnt vor »Guernica« entwickelt hatte, wird hier von Picasso in den Dienst einer gewaltigen Leidensikonografie gestellt. Dies wird beispielsweise in der halb bekleideten, flüchtenden Frauengestalt in der rechten Bildhälfte evident. In ihr linkes Bein fährt wie ein Dorn ein spitzer Trümmer, wobei Picasso das Knie in gigantischer Schwellung so darstellt, wie in didaktischen Bildtafeln der Neurologie die sensorischen Felder der Haut beschrieben werden (Abb. 10). Auch für die Schreie von Kreatur und Mensch findet Picasso expressive Darstellungsmodi wie die dornhaften Bildungen der Zungen oder die scheinbar durch laute Rufe schwellenden Hals- und Gesichtsformen.

Abb. 10
Somatisch-Sensorischer Homunculus

Picasso löst mit seinem Monumentalgemälde gängige erzählerische Strukturen auf. Vergeblich sucht der Betrachter hier eine Ursache-Wirkung-Kausalität, denn die Autoren der Zerstörung bleiben gesichtslos. John Berger und andere Autoren bemängelten, dass es in »Guernica« kein Heldentum gebe.[11] Der Kunsthistoriker und Philosoph Max Raphael beklagte, dass das Werk »ein wirkungsloses Stück Propaganda und ein Kunstwerk von höchst zweifelhaftem Wert« sei.[12] Das, was einige Interpreten als vermeintlichen Mangel beklagten, wurde wiederum von anderen Kommentatoren positiv gewendet und gerade als unverkennbare Qualität des Gemäldes betont. Gerade die Polyvalenz der Bildaussage wurde als Zeichen einer dezidiert modernen, zukunftsweisenden Strategie in den Vordergrund gestellt, die den Betrachter in seinen emotionalen und kognitiven Fähigkeiten als aktiven Rezipienten fordere. So ist »Guernica« ein Musterfall für ein interpretatorisch offenes, polyvalentes Werk der Moderne, das den mitfühlenden und mitdenkenden Betrachter voraussetzt.

Die Rezeptionsgeschichte von »Guernica«

Längst ist »Guernica« zu einer Ikone geworden, die in verschiedenen historischen und zeitpolitischen Zusammenhängen als pazifistisches Referenz- und Mahnbild bemüht wurde und wird. Es fand auf Plakaten gegen den Vietnam-Krieg Verwendung, gegen den ersten Golfkrieg sowie gegen Waffenexporte aus westlichen Industrienationen. Das tausendfach reproduzierte Bild ist zur Gesinnungsdevotionalie geworden, wobei es 1990 selbst die deutsche Bundeswehr mit dem Slogan »Feindbilder sind die Väter des Krieges« werblich nutzte. Als Marketing-Eyecatcher wurde es auch für touristische Kampagnen in Spanien eingesetzt. Popkulturell inspirierte Künstler haben ferner das Monumentalgemälde hundertfach paraphrasiert und persifliert. Ron English, ein zeitgenössischer amerikanischer Künstler, der sich programmatisch das sogenannte »culture jamming« (Kulturstörung) auf die Fahnen geschrieben hat, schuf allein mehr als fünfzig schöpferische Varianten des Gemäldes. Selbst in der amerikanischen Zeichentrickserie »Die Simpsons« fand es schon Verwendung. Vor dem Hintergrund dieser imposanten Rezeptionsgeschichte wurde »Guernica« wiederholt in der neueren Kunstgeschichtsschreibung als das bedeutendste Kunstwerk des 20. Jahrhunderts bezeichnet. Gerade gegen diese Form der Ikonizität scheint die deutsche Künstlerin Tatjana Doll anzuarbeiten, wenn sie ihre 2009 geschaffene Guernica-Paraphrase »RIP_Im Westen nichts Neues II« nennt (Kat.-Nr. 11). Das Bild ist Teil eines Zyklus, in dem die Künstlerin Werke von Pablo Picasso, Max Beckmann und Francis Bacon in ihrer charakteristischen Lackfarben-Technik übermalt, variiert und verfremdet hat. In dieser Kunst nach bzw. »über« Kunst zeigt sie auf, dass Geburten aus dem Nichts in der Malerei sehr selten sind und dass vielmehr Kunstwerke aus anderen geboren werden.

RIP_Im Westen Nichts Neues II
Tatjana Doll
2009 | Lackfarbe auf Leinwand
Galerie Gebr. Lehmann, Dresden

12

**119-minute circle. The international
Congress at the Whitechapel Gallery**

Renata Jaworska

2010 | Leihgabe der Künstlerin

Die monumentalen Maße der prominenten Vorlage hat Tatjana Doll im Fall von »Guernica« in etwa übernommen. Es handelt sich nicht um eine sklavische Kopie, sondern um eine freie Variation, die partielle Übermalungen und vor allem Spuren zerfließender Farbe aufweist. So entsteht ein dialektisches Spannungsverhältnis zwischen Verbergen und Offenlegen, zwischen dem Bildzitat und seiner willentlichen Verfremdung. Die fließenden Verlaufsspuren suggerieren malfrische, schnell aufgetragene Farbe. So scheint Tatjana Doll den Schaffensmoment in der Zeit einzufrieren, sie perpetuiert den Zustand seiner Genese. Das Gemälde Dolls ist im wahrsten Sinne des Wortes ein Palimpsest, das verdeutlicht, dass Innovation und Tradition schöpferisch miteinander verzahnt sind. Die Titelwahl der Künstlerin ist von großer Subtilität, denn »RIP_Im Westen nichts Neues II« spielt auf Erich Maria Remarques gleichnamigen Erfolgsroman zum Ersten Weltkrieg an. So besitzt der Werktitel eine politische wie eine ästhetische Dimension: So wie sich das Kriegsgeschehen immer wiederholt, so wiederholt sich die Kunst unter beständig neuen Vorzeichen.

Mann mit Schaf

Picasso ging ungemein unorthodox und frei mit etablierten Darstellungsmustern der christlichen und auch profanen Ikonografie um. Seine Kunst verwendet die Historie und Überlieferung als ein kreatives Reservoir für Neuschöpfungen. So sind die Metamorphose, die Parodie, die Kontrafaktur und das Zitat integraler Bestandteil seines schöpferischen Universums. Die Goya-Reminiszenzen in »Traum und Lüge Francos« machen dies ebenso deutlich wie die Anklänge an religiöse Darstellungsformeln in »Guernica«. Die in diesen Zusammenhängen getroffenen Feststellungen bestätigen sich auch im Kontext der wohl außergewöhnlichsten Figur, die Picasso während des Zweiten Weltkriegs geschaffen hat. Hierbei handelt es sich um die knapp überlebensgroße Skulptur »Mann mit Schaf« (Kat.-Nr. 13) aus dem Frühjahr 1943. Picassos sich hier materialisierende neuerliche Hinwendung zur großformatigen Plastik wurde biografisch durch den Umstand begünstigt, dass er für »Guernica« ab 1937 über ein großes Atelier in der Rue des Grands-Augustins No. 7 verfügte.

Technisch wie thematisch nimmt der »Mann mit Schaf« eine exponierte Sonderstellung in seiner skulpturalen Produktion im besetzten Paris ein.[13] Das Motiv einer Figur, die ein Lamm trägt, erscheint erstmals im Kontext einer Radierung, die vom 14. Juli 1942 datiert (Kat.-Nr. 14–15). Hier trägt eine ältere Frau schützend ein kleines Lamm auf ihren Armen. Die Gestalt ist kompositorisch in eine bukolisch-antikisierende Szenerie eingebunden, zu der auch weitere der Hirtenthematik entlehnte Figuren gehören. In zeichnerischen Studien beschäftigte sich Picasso ab dem 15. Juli 1942 (Abb. 11) mit einer männlichen Gestalt, die ein Lamm oder Schaf in seinen Armen hält. In weiteren Skizzen im Juli und August 1942 modifiziert der Künstler wiederholt das Haltungsmotiv des Schafes und den Gesichtstypus des Mannes (Abb. 12). Er scheint hierbei zwischen einem jugendlich-bartlosen und einem antikisch-bärtigen Typus zu schwanken. Die Motive der Fesselung des Schafes an seinen Läufen und eines scheinbar angstvollen geöffneten Mauls tauchen ab August 1942 in Zeichnungen erstmals auf.

Im Februar oder März 1943 finden diese zeichnerischen Vorüberlegungen schließlich ihre Umsetzung in eine überlebensgroße Skulptur. Welch bedeutenden Stellenwert Picasso diesem Werk beimaß, belegt der Umstand, dass er ab dem 16. Juli 1942 über fünfzig Zeichnungen zum »Mann mit Schaf« schuf und auch nach seiner skulpturalen Realisierung noch zeichnerische Epiloge zu diesem Thema bis in den März 1943

13

Mann mit Schaf
Pablo Picasso
Februar-März 1943 | Bronze
Musée national Picasso-Paris

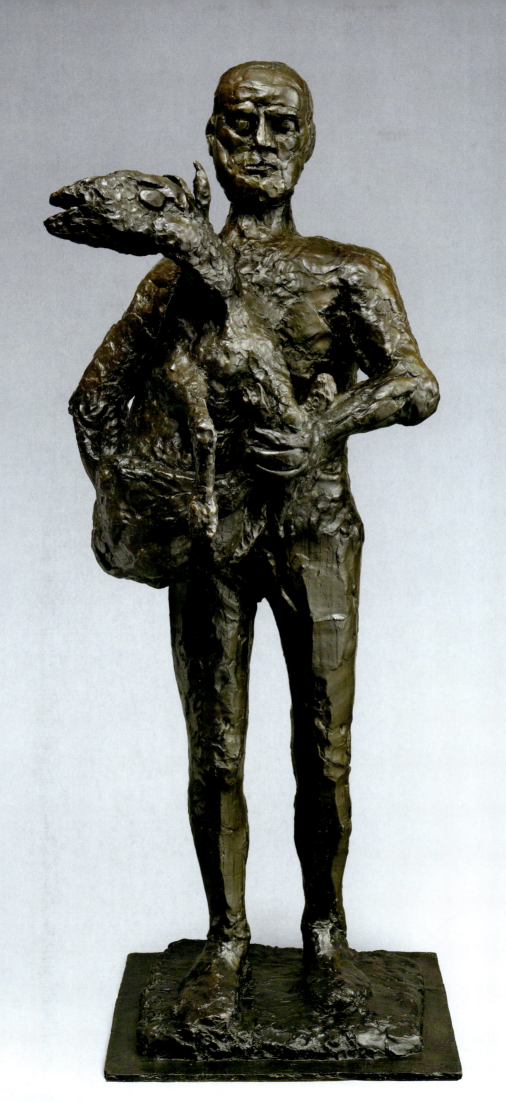

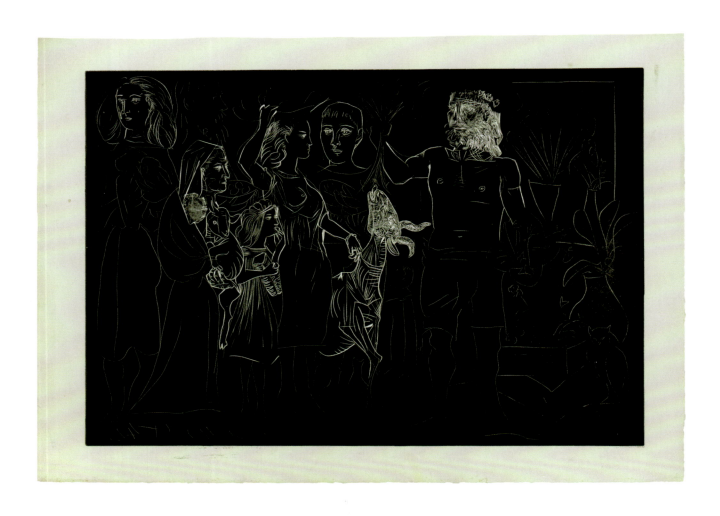

14

»Paris 14 Juli 42.«

Pablo Picasso
Um 1945 | Radierung: Grabstichel, Polierstahl
und direkte Ätzung auf Kupfer
Kunstmuseum Pablo Picasso Münster

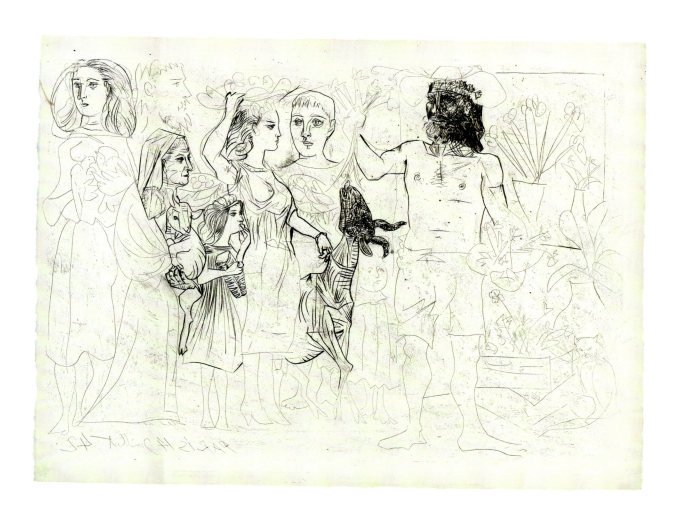

15

»Paris 14 Juli 42.«
Pablo Picasso
Um 1945 | Lithografie von der Radierung auf Zink,
umgedruckt auf Zink
Kunstmuseum Pablo Picasso Münster

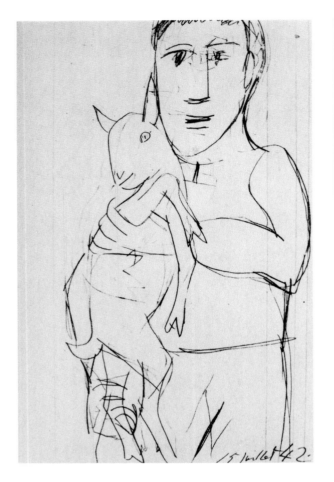

Abb. 11
Pablo Picasso
Studie zum »Mann mit Schaf«
15. Juli 1942, Bleistift auf Papier,
Musée national Picasso-Paris

Abb. 12
Pablo Picasso
Studie zum »Mann mit Schaf«
19. August 1942, Feder und Tuschlavierung,
Musée national Picasso-Paris

folgen ließ (Abb. 13). Seiner Lebensgefährtin Françoise Gilot und dem Fotografen Brassaï gegenüber hat Picasso die konkrete künstlerische Umsetzung der Skulptur in Ton über einer Armierung aus Eisen beschrieben. Aufgrund der augenfälligen Instabilität der schweren Tonfigur, die nur unzureichend durch das Eisengerüst getragen wurde, ließ Picasso den »Mann mit Schaf« sofort in Gips abgießen.[14] Die eher summarische Ausformulierung der Beine und Füße erklärte Picasso mit der gebotenen Schnelligkeit der Ausführung (»Ich hätte sie gern so modelliert wie das übrige. Aber ich hatte keine Zeit […]«).[15]

Stilistisch bildet der »Mann mit Schaf« insofern eine Ausnahme im skulpturalen Schaffen dieser Jahre, als Picasso hier erstmalig wieder auf eine traditionelle Modelliertechnik zurückgreift, während er zuvor vornehmlich eine Assemblage-Technik bevorzugte. Die Vorbildhaftigkeit antiker Bildwerke ist in diesem Werk unverkennbar, es handelt sich aber nicht um eine zitathafte Übernahme. Auffällig ist die starre, frontale Statuarik der männlichen Gestalt, deren Beinhaltung nicht durch den antikischen Kontrapost aufgelockert und dynamisiert wird. Ist Picassos überaus undogmatischer Umgang mit dem Thema des Lammträgers nur als formal-gestalterische Freiheit zu interpretieren, oder sind seine Abwei-

chungen gegenüber der Bildtradition mit einer Umdeutung der Thematik verbunden? Sicherlich kann man im vorliegenden Fall das Werk nicht aus seinem biografisch-historischen Schaffenskontext lösen, denn nicht zuletzt Picasso selbst hat immer wieder auf die enge Verbindung zwischen seinem Œuvre und seiner Biografie hingewiesen, indem er das Schaffen von Kunstwerken in Analogie zum Führen eines Tagebuchs gesetzt hat.

Die Figur des Tierträgers ist bereits in der archaischen vorderorientalischen Skulptur beheimatet. Bildwerke dieser Art konnte Picasso beispielsweise aus den Sammlungen des Louvre kennen. Deren motivische Besonderheit gegenüber den späteren griechischen und römischen Skulpturen liegt darin, dass die männliche Trägerfigur das Tier vor der Brust auf den Armen hält (Abb. 14). Picasso folgt also in der Disposition seiner Skulptur eher dieser Tradition als der antiken, wo das Tragen des Tieres über der Schulter der Regelfall ist. Dennoch dürfte Picasso mit den antiken Bildwerken dieser Thematik hinlänglich vertraut gewesen sein, wie eine Zeichnung von seiner Hand aus dem Jahr 1895 bezeugt (Abb. 15). Bei dieser handelt es sich um eine Zeichnung nach einem antiken Abguss, die während seiner Studienjahre an der Kunstschule in Barcelona entstand. Die signifikante Abweichung von der antiken Tradition des Motivs im Fall der Skulptur können also vor diesem Hintergrund nicht etwa auf Picassos Unkenntnis derselben zurückgeführt werden.

Das christliche Thema des »Guten Hirten« greift auf das bereits in der antiken Mythologie vertraute Sujet der Jenseitswanderung und des den Menschen aus seinen Bedrohungen rettenden guten Hirten zurück.[16] Vor diesem Hintergrund ist der Lammträger in der heidnischen Grabplastik beheimatet. Die christliche Darstellungstradition bedient sich also eines bestehenden antiken Motivs, das sie mit neuen Bedeutungsinhalten

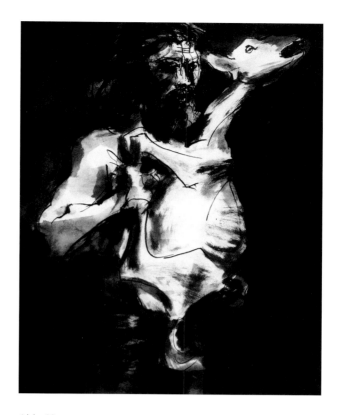

Abb. 13
Pablo Picasso
Mann mit Schaf
Feder und Tuschlavierung,
19. Februar 1943,
Musée national Picasso-Paris

füllt. Der Vorstellungskreis des Hirten, der Sorge für seine Herde trägt, ist im Alten wie im Neuen Testament beheimatet. So heißt es in Psalm 99: »Bekennt: Der Herr ist Gott! Er ist unser Schöpfer, wir sind sein Volk, die Schäflein seiner Weide.«[17] Im Johannesevangelium hingegen findet sich der in der Regel christologisch interpretierte Vers im Kapitel 10, 11: »Ich bin der gute Hirt. Der gute Hirt gibt sein Leben hin für die Schafe.« Auf dieser Textgrundlage ist in der christlichen Darstellungstradition der Lammträger als Christusgestalt konnotiert und das Schaf symbolisiert den gläubigen Christen, den sein Hirt bewacht, umsorgt und für den es den Opfertod stirbt.

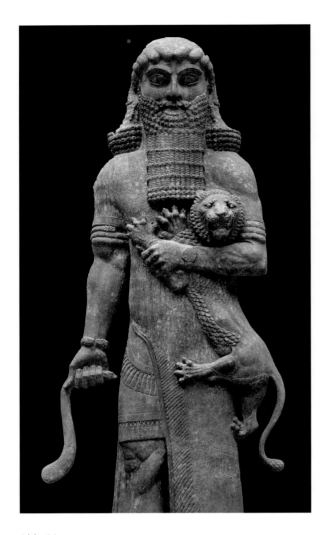

Abb. 14
Der Held (Gilgamesh) bezwingt den Löwen
Halbrelief auf der Fassade des Palasts von Saragon II.
8. Jh. v. Chr., Assyrien,
Musée de Louvre, Paris

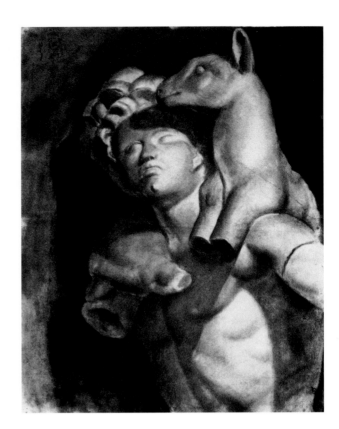

Abb. 15
Pablo Picasso
Antikenstudie: Satyr mit junger Ziege
1895, Kohle und schwarze Kreide,
Museu Picasso, Barcelona

Picasso verwandelt das Bildthema in formaler wie in semantischer Hinsicht. So gestaltet er in seiner Skulptur keine harmonische Synthese zwischen Kreatur und Mensch. Der Schafträger wird von ihm unbewegt, eigentümlich mechanisch und ausdruckslos durchgebildet, sein haarloser Kopf ist in starrer Frontalität nach vorn gerichtet, während das Schaf sich mit zum Schrei geöffneten Maul von ihm mit dem Kopf abwendet. Diese raumgreifende, expressive Geste des Kopfes wird formal mit der körpernahen, gedrückten und gedrängten Haltung des Tieres durch den Mann kontrastiert. Die beschützende Geste des positiv besetzten Themas des »Guten Hirten« erfährt eine Umdeutung, die auch semantische Konsequenzen zu haben scheint.

Der Picasso-Interpret Werner Spies deutete diese Schöpfung zunächst positiv als Reminiszenz an das Thema des »Guten Hirten« und führte vorsichtig aus: »[…] es ist denkbar, daß der Künstler diese Figur dem Krieg entgegenstellen wollte.«[18] Die amerikanische Forscherin Mary-Margret Goggin hatte bereits 1985 in ihrer Dissertation die berechtigte Frage aufgeworfen, ob nicht der »Mann mit Schaf« einen dem Pariser Zeitgeschehen geschuldeter Verweis auf die im Juli 1942 in Paris einsetzenden Judenverfolgungen sei. Auch Ludwig Ullmann folgte in seiner 1993 veröffent-

lichten Dissertation »Picasso und der Krieg« argumentativ dieser neuerlichen Bewertung der Skulptur als Verweis auf ein eher bedrohlich anmutendes Ritualopfer des Schafes.

Insbesondere die zahlreichen Vorzeichnungen der Skulptur bezeugen Picassos Unschlüssigkeit im Hinblick auf die Ausformulierung des Themas, das immer wieder zwischen einer friedvoll-harmonischen Gruppe in der Tradition des »Guten Hirten« und einer modernen, eher auf ein Ritualopfer hindeutenden Uminterpretation schwankt. Diese Ambivalenz bleibt in der skulpturalen Endfassung letztlich gewahrt, wobei die Rezeptionsgeschichte des Werkes die Mehrschichtigkeit der Bildaussage reflektiert.

Zeithistorischer Kontext im besetzten Paris

Als Picasso seine ersten Zeichnungen zum antikischen Thema des Lammträgers schuf, mussten mit Wirkung vom 1. Juni 1942 auch die in Frankreich lebenden Juden ab dem sechsten Lebensjahr den gelben Stern mit der Aufschrift »Jude« auf der Brust tragen. Dies wird in der achten Verordnung des Militärbefehlshabers in Frankreich vom 29. Mai 1942 im Hinblick auf die Maßnahmen gegen die Juden spezifiziert.[19] Am 16. und 17. Juli 1942 kam es dann zur sogenannten »Rafle du Vélodrome d'Hiver« (Razzia des Wintervelodroms), bei der die französische Polizei Massenverhaftungen von mehreren tausend Juden vornahm, die sie im Pariser Wintervelodrom zusammenpferchte, bevor diese von den Nationalsozialisten über französische Übergangslager in die osteuropäischen Konzentrationslager deportiert wurden.

Die deutsche Invasion hatte Picasso und seine Familie im Urlaub in Royan überrascht, wo er bis zum 25. August 1940 ausharrte, um dann mit seinem Privatsekretär Sabartès ins nunmehr besetzte Paris zurückzukehren. Sowohl von mexikanischer als auch von amerikanischer Seite hatte er Angebote für eine Emigration erhalten, was er jedoch hartnäckig ablehnte.[20] So blieb er trotz unwägbarer Risiken im besetzten Paris und unterhielt weiterhin Kontakte zu Kreisen der französischen Résistance. Die deutschen Besatzer hatten ihm Ausstellungsverbot erteilt, denn spätestens nach seinem epochalen Meisterwerk »Guernica« stand er als »Kulturbolschewist« im Fadenkreuz der Nationalsozialisten, die seine Kunst als »entartet« eingestuft und abklassifiziert hatten. Den Berichten seiner Muse Françoise Gilot und des ehemaligen Regierungsbeamten André-Louis Dubois' zufolge, suchten ihn im besetzten Paris mehrmals Funktionsträger der Nazis auf, durchstöberten sein Atelier und traten mit den Füßen nach Werken.[21]

Die den Nationalsozialisten nahestehende französische Kunstkritik hatte wiederholt versucht, Picasso als mustergültigen Vertreter des malenden Judentums zu charakterisieren. Fritz René Vanderpyl war Autor eines faschistisch inspirierten Kunstbuchs mit dem Titel »L'Art sans patrie, un mensonge: Le pinceau d'Israel«, in welchem er insinuierte, Picasso habe jüdische Wurzeln. Der vormalige Künstlerfreund Maurice de Vlaminck brachte Picassos Kunst hingegen in einem Artikel, der am 6. Juni 1942 in der Zeitschrift »Comoedia« veröffentlicht wurde, mit seiner kubistischen Ästhetik in die Nähe des Talmud und der Kabala.[22] So wetterte Vlaminck in ungemein scharfer, polemischer Art und Weise wie folgt gegen Picassos vermeintlich fatalen Einfluss in der französischen Kunst: »Pablo Picasso ist schuldig, die französische Malerei in eine tödliche Sackgasse geführt zu haben, in eine unbeschreibliche Konfusion. Von 1900 bis 1930 hat

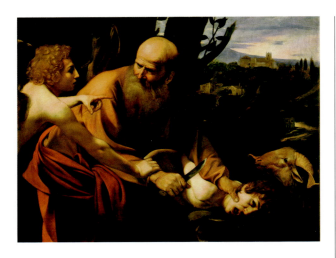

Abb. 16
Caravaggio
Opferung Isaaks
1603, Öl auf Leinwand
Galleria degli Uffizi,
Florenz

er sie in die Negation geführt, in die Fruchtlosigkeit, in die Fruchtlosigkeit, in den Tod. Denn nur mit ihm, Picasso, wird die Fruchtlosigkeit zum Menschen.«[23] Der Spanier hatte diese offene Konfrontation und Polemik nicht vergessen. Als Vlaminck 1958 starb bemerkte er zu Hélène Parmelin: »Oh! Vlaminck ist tot! […] Das war ein ganz schönes Schwein! […] Aber ich mag lieber ein lebendiges Schwein als ein totes Schwein.«[24]

Picasso stand also im Sommer 1942 im besetzten Paris mehr denn je im Fokus einer ästhetischen wie politischen Beobachtung und auch Ächtung. Vor diesem Hintergrund konnte er nur mit den subtilen Mitteln künstlerischer Anspielungen gegen das Naziregime opponieren – und zwar in einer Weise, die keineswegs explizit oder propagandistisch war. Kunst war nach Picassos Selbstverständnis ein gleichermaßen subversives wie effizientes Mittel des Widerstands. Neben seinem markanten Zitat, Kunst sei ein zugleich defensives und offensives Mittel im Kampf gegen den Feind, gibt es eine erhellende Anekdote, die ein Licht auf Picassos Verständnis vom Wechselverhältnis von Kunst und Politik wirft.

Henri Matisse hat gegenüber André Verdet eine Zufallsbegegnung mit Picasso im Sommer 1940 kolportiert. Er befand sich gerade auf dem Weg zu seinem Schneider, als der ihm auf offener Straße über den Weg laufende Picasso darauf hinwies, dass die deutschen Truppen schon kurz vor Paris stünden. »Aber was tun denn unsere Generäle«, soll Matisse auf diese Feststellung entgegnet haben, worauf Picasso antwortete: »Unsere Generäle, das ist die Akademie der Bildenden Künste.«[25] Picassos »Mann mit Schaf« ist offensichtlich ein Kunstwerk, dass diesem Grundverständnis vom subversiv politischen Potenzial der Kunst entspricht. Die Ambivalenz seiner Bildaussage ist kalkuliert, die lebensgroße Skulptur ist eine formale wie inhaltliche Antwort auf das Zeitgeschehen in Paris.

Picasso selbst evoziert in einem Gedicht vom 10. Januar 1936 die Konzeption des Opferlamms im Zusammenhang eines an die »ériture automatique« der Surrealisten erinnernden Gedichts wie folgt: »Sein Messer auf dem offenen Hals des Lammes, das sein Auge ganz groß öffnet und seinen fixierten Blick auf der Spitze der Klinge ruhen lässt.«[26] (»Son couteau sur le cou ouvert de l'agneau qui ouvre son œil tout grand et laisse son regard cloué sur la pointe de la lame.«) In dieser Schilderung des Opferlamms, das mit großen, emphatisch aufgerissenen Augen das seiner Tötung dienende Messer betrachtet, scheint Picasso Caravaggios Darstellung des Isaak-Opfers aus dem Jahr 1603 (Abb. 16) assoziativ heraufzubeschwören. Dort findet sich in suggestiver Nahsicht die ungewöhnlich drastische Schilderung des Moments, in dem das Opfertier der in allerletzter Sekunde durch die Intervention des Engels abgewendeten Tötung Isaaks beiwohnt. In unschuldig-neugieriger Manier verfolgt die Kreatur das sich anbahnende Menschenopfer, mit dessen Werkzeug es in Kürze selbst zum Opfertier werden wird.

Motivische Hinweise, dass Picassos »Mann mit Schaf« mit der Konzeption des biblischen Opfertiers in Verbindung steht, liefern ferner gleich zwei lavierte Tuschzeichnungen, deren Datierung auf den 26. März mit der Ausführung der Skulptur in Ton Ende März 1943 zeitlich zusammenfällt (Abb. 17). In diesen behandelt er das Thema eines an den Läufen gefesselten Schafes, wobei die in einem Fall angedeutete Fliesenstruktur des Bodens eine konkrete Anspielung auf ein Schlachthaus sein könnte. Über die Bedeutung des Schafes als Opfertier kann in diesen konkreten Fällen kein Zweifel bestehen, da sich die Bildanlage in augenfälliger Weise an die Bildtradition anlehnt. Der Barockmaler Francisco Zurbaran, Picassos Landsmann, hatte das Thema des Gotteslamms gleich in mehreren Gemäldefassungen ab 1631 behandelt. In einer Version in den Beständen des San Diego Museum of Art (Abb. 18) ist das Lamm durch Heiligenschein explizit als heiliges Opferlamm charakterisiert.[27] Das Gemälde rekurriert auf die in Johannes 1, 29 beschriebene Konzeption vom Lamm Gottes, das die Sünde der Welt trägt. Vergleichbare neutestamentarische Vorstellungen fußen auf der alttestamentarischen Tradition des Opferlamms. So heißt es in Jesaja 53, 7 von dem im Opferlamm verkörperten leidenden Messias: »Er […] aber er tat seinen Mund nicht auf. Wie ein Lamm, das man zum Schlachten führt, und wie ein Schaf angesichts seiner Scherer […].«

Im Gegensatz zu Zurbaran, der ein passives, durch die Fesselung völlig immobilisiertes Lamm beschreibt, dessen Kopf bereits auf dem Altar oder Opferstein ruht, schildert Picasso ein Schaf im Sich-Aufbäumen und Rebellieren gegen die Fesselung, eine sich gegen ihr Schicksal wehrende Kreatur. Die Umformulierung des Themas ist zugleich Ausdruck eines tiefgreifenden Wandels seines Bedeutungsgehalts: Es handelt sich nicht mehr um ein sakrales Opfer mit einem

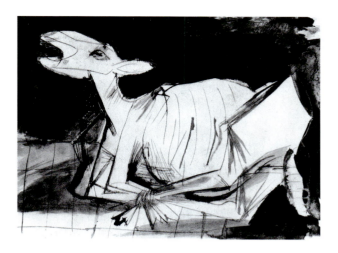

Abb. 17
Pablo Picasso
Schaf
26. März 1943, China-Tusche,
Musée national Picasso-Paris

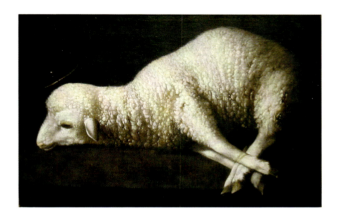

Abb. 18
Francisco de Zurbarán
Lamm Gottes
1635–1640, Öl auf Leinwand,
San Diego Museum of Art

transzendenten Sinn, sondern um die Todesangst einer Kreatur in einer grausamen Welt ohne Hoffnung auf Erlösung.

So fusioniert und überblendet Picasso also in seiner großformatigen Skulptur erkennbar zwei Themen miteinander. Sein »Mann mit Schaf« verfügt über einen theologischen Subtext, ein bewusstes Spielen mit der Bildtradition, um im

Medium des vorgeblich sakralen, positiv besetzten Sujets gerade die Barbarei und Gottlosigkeit des Zeitgeschehens zu verdeutlichen. Die der Bildaussage innewohnende Ambivalenz hat eine ästhetische und eine konkret zeitgeschichtliche Dimension: Die Bildaussage impliziert die Vorstellung vom »Guten Hirten« und die biblische Konzeption vom Opfertier, um eine epochenspezifische Aussage über die Barbarei der Nationalsozialisten zu machen. Somit liefert die sakrale Darstellungstradition die Verständnisfolie, vor deren Hintergrund erst die Normabweichungen und ikonografischen Brüche in der Ausformulierung Picassos ihr Profil erhalten. Die Skulptur »Mann mit Schaf« ist nicht in einer bloßen Opposition oder Ausschließlichkeit zwischen sakralem oder weltlichem Bedeutungsgehalt zu verstehen, wie er bisweilen interpretiert wurde. So schrieb der französische Kunsthistoriker Jean Pierre Hodin im Jahr 1964 über das Bildwerk: »Es ist überhaupt nicht religiös. Der Mann könnte ein Schwein statt eines Schafs tragen! Es beinhaltet keinerlei Symbolik. Es ist einfach nur schön. Symbolik wurde lediglich durch das Publikum geschaffen […].«[28] Die Mehrdeutigkeit der Bildaussage und den Anspielungscharakter der Skulptur im Hinblick auf die sakrale Tradition scheint Hodin in dieser simplifizierenden Deutung gänzlich zu übergehen. Der Interpret blendet ferner völlig den zweiten, primär epochenspezifischen Aspekt der Werkgenese aus. Es scheint evident, dass Picasso im besetzten Paris unter Kontrolle der Nazis kein Werk dieser Dimension schaffen konnte, das sich ganz ausdrücklich gegen die tyrannische Fremdherrschaft stellte. So ist die Mehrdeutigkeit des Werkes integraler Bestandteil seiner subversiven Kraft.

Arno Brekers Ausstellung in Paris als Botschafter nationalsozialistischer Ästhetik

Im von den Nazis besetzten Paris eine großformatige Skulptur zu schaffen, war nicht nur ästhetisch, sondern auch rein materiell ein Vorhaben von allergrößter Ambition. Es war im konkreten Fall schwierig, ein solches Bildwerk in Bronze gießen zu lassen, da kriegsbedingt die Metallressourcen für den zivilen Gebrauch zumindest offiziell nicht mehr zur Verfügung standen. Dies betraf übrigens auch die grafische Produktion Picassos in den Kriegsjahren, da er nicht mehr auf Kupferplatten für seine Radierungen zurückgreifen konnte. Insbesondere vor dem Hintergrund dieser materiellen Rahmenbedingungen erscheint die Skulptur wie ein trotziges und selbstbewusstes Statement im Kontext der nationalsozialistischen Propaganda und Kulturpolitik. Picasso reagierte mit dem »Mann mit Schaf« offensichtlich auf das große Ausstellungsereignis des Sommers 1942, nämlich die ambitionierte Einzelausstellung von Werken des Nazi-Vorzeigebildhauers Arno Breker, die im Musée de l'Orangerie vom 15. Mai bis zum 31. Juli 1942 gezeigt wurde (Abb. 19).

Die Präsentation wurde mit großem propagandistischem Aufwand zum herausragenden Kulturereignis in Paris stilisiert. Der Wortwahl prominenter Zeitgenossen folgend, wurde Breker auch als der »Bildhauer des Führers«[29] tituliert, ein Umstand, der die geschmacklich-ideologische Aufladung seiner Werke verdeutlicht. Anfang Juli konnte die Breker-Präsentation bereits 65 000 verkaufte Eintrittskarten verbuchen, insgesamt sollte sie rund 80 000 Besucher haben.[30]

Picasso konnte der mediale Rummel im Umfeld der Breker-Ausstellung nicht verborgen geblieben sein, zumal sein langjähriger Schriftsteller-

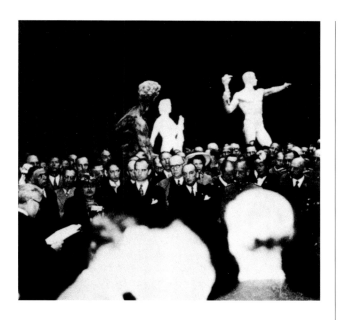

Abb. 19
Eröffnung der Breker-Ausstellung
15. Mai 1942, Breker vor der sitzenden Männerfigur, links davon Cocteau

freund Jean Cocteau ein enger Freund Arno Brekers war. Beide kannten sich seit 1926, und Cocteau stilisierte sich zum Wortführer des kulturellen Frankreichs, das Arno Breker brüderlich die Hand reichte. In diesem Sinne verfasste er kurz nach Ausstellungsbeginn eine »Salut à Arno Breker« betitelte Grußadresse, die am 23. Mai auf der Titelseite der Zeitschrift »Comoedia« veröffentlich wurde. In diesen Zeilen versteht es Cocteau meisterlich, sich vom Vorwurf des kulturell gesinnten Kollaborateurs reinzuwaschen, indem er wie folgt ein Heimatland beschwört, das über alle nationalstaatlichen Grenzen hinweg die Künstler eint: »Ich grüße Sie Breker. Ich grüße Sie aus dem hohen Land der Dichter, jenem Land, in dem die Vaterländer nicht existieren, es sei denn, insofern jeder den Schatz der nationalen Arbeit einbringt.«[31] Für die stilisierte Männlichkeit der neo-griechischen Athleten Brekers begeisterte sich Cocteau ohne jede Réserve. Seinen homoerotischen Präferenzen folgend sah er in ihnen die mustergültige Verkörperung durchtrainierter Virilität. Den Umstand, dass die Bildwerke integraler Bestandteil einer vom Rassenwahn beseelten Propaganda-Maschinerie waren, scheint Cocteau vollständig ausgeblendet zu haben. Breker arbeitete Hand in Hand mit Albert Speer an den gigantomanischen Großprojekten Hitlers und lieferte Bauskulpturen und autonome Bildwerke für groß angelegte Skulpturenensembles wie das »Germania Welthauptstadt«-Projekt. Weder Cocteau noch das Pariser Publikum konnten ignorieren, dass Arno Breker im Räderwerk der Nazi-Propaganda mit seinen Bildfindungen den Rasseidealen dieser Ideologie ästhetisch Ausdruck verlieh. Unter dem Titel »Arno Breker vous parle« erschien beispielsweise am 4. Dezember 1943 ein Artikel in der Zeitschrift »Comoedia«, in dem der Bildhauer wie folgt ausführte: »Ich wähle immer [meine Athleten] unter den herrlichen Männern aus, die einer erneuerten und reinen Rasse angehören.«[32]

Die Breker-Ausstellung im Sommer 1942 umfasste Porträtbüsten, Großplastiken, arrondiert durch Kleinplastiken der 1920er Jahre sowie durch Zeichnungen. Stein- und Gipsplastiken wurden zu Ausstellungszwecken aus Deutschland nach Paris transportiert. Dort wurde der inzwischen inhaftierte Gießer Rudier freigelassen, um für die Breker-Ausstellung die Bronzeskulpturen gießen zu können. Die Deutschen Besatzer hatten im Juli 1941 auf eine freiwillige Sammlung von Metallen in Paris wenig Resonanz erfahren und schließlich Skulpturen von öffentlichen Gebäuden einschmelzen lassen. Im Februar und Juli 1942 ergingen durch die deutschen Besatzer und die Vichy-Regierung Erlasse, die das Gießen von Bronzeskulpturen so gut wie unmöglich erscheinen lassen.[33]

Schon vor dem Hintergrund dieser rein materiellen Rahmenbedingungen im besetzten Paris ist die überlebensgroße Skulptur »Mann mit Schaf« als ungemein trotzige Geste des Spaniers zu werten. Ungeachtet der Restriktionen konnte Picasso noch relativ lange seine Werke im Verborgenen in Bronze gießen lassen, musste aber

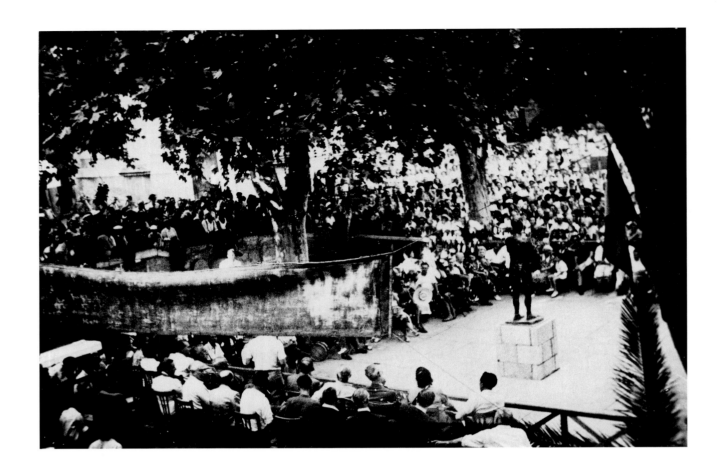

Abb. 20
Fotografie: Maurice Ferrier
**Einweihung der Skulptur »Mann mit Schaf«
auf dem Marktplatz von Vallauris**
1950

den Transport der Gussvorlagen in Handkarren im Schutz der Nacht organisieren und die Skulpturen teilweise unter Tüchern und Müllresten verbergen. So erstaunte der Fotograf Brassaï, als er bei einem Atelierbesuch Picassos im September 1943 in der Rue des Grands-Augustins fünfzig Bronzeskulpturen vorfand. Im Mai 1944 jedoch stellt Brassaï fest, dass aus Mangel an Rohstoffen alle im Atelier Picassos verbliebenen Skulpturen Gipse seien.[34] Der Guss einer so großformatigen Skulptur wie der »Mann mit Schaf« stellte Picasso jedoch im Frühjahr 1943 fraglos vor unlösbare logistische Probleme, die zudem mit unwägbaren Risiken für seine Person verbunden waren. Allen materiellen Widerständen zum Trotz konzipiert der Spanier jedoch eine überlebensgroße Skulptur, die wie ein ästhetisches Bollwerk im gegebenen Zeitkontext anmutet.

Pablo Picasso hat nachweislich die große Arno-Breker-Ausstellung in Paris gesehen, wobei ausgerechnet sein Widersacher Maurice de Vlaminck als Augenzeuge angeführt werden kann. Laut Vlamincks Aussagen traf er den Spanier in der Ausstellung und stellte ihm gegenüber fest: »Mein Alter, wir werden langsam alt.« Hierauf soll Picasso geantwortet haben: »Ich komme aus der Mode« (»Je me démode«).[35] Dieser Äußerung darf man wohl einen ironischen Unterton unterstellen, prangert sie doch im Gewand vermeintlicher Selbstkritik die geschmackliche Modeerscheinung der nationalsozialistisch gefärbten Neo-Klassik der Breker-Skulpturen an. Auf dessen antikisierende Großplastik scheint Picasso mit seiner Skulptur antworten zu wollen. So verwundert es nicht, dass der Spanier mit

dem Schaftträger ein antikisierendes Bildthema wählt, um der stilisierten Neo-Klassik Brekers Gleichwertiges entgegenzuhalten. Fraglich ist in diesem Zusammenhang, ob nicht auch die bozettohafte, summarische Ausformulierung der Skulptur eine bewusste ästhetische Gegenposition zur glatten Epidermis der Breker-Bildwerke darstellt. So scheint semantisch wie formal der »Mann mit Schaf« Picassos subversive Antwort auf die Judenverfolgungen und die ästhetisch verbrämte Nazi-Propaganda der Arno-Breker-Ausstellung zu sein. André Malraux hat die Frage aufgeworfen, ob die überlebensgroße Plastik nicht als skulpturales Äquivalent für »Guernica« vom Spanier konzipiert worden sei.[36] Der grundlegende Unterschied zu dem Gemälde besteht jedoch fraglos im Umstand, dass die Rezeptionsgeschichte der Skulptur, nicht zuletzt durch die historischen Rahmenbedingungen ihrer Genese bedingt, weitaus schwieriger war.

Erst 1948 konnte der Künstler schließlich den »Mann mit Schaf« in Bronze gießen lassen. Bis zu diesem Datum war das Werk einem breiteren Publikum lediglich durch Atelierfotos bekannt geworden. Die ersten Jahre seiner Rezeption waren also diesem Medium vorbehalten. Eines der drei Exemplare wurde 1950 auf dem Marktplatz in Vallauris installiert und in einem Festakt der Öffentlichkeit übergeben (Abb. 20). Picasso war im Herbst 1944 wie so viele Künstler und Intellektuelle nach der Befreiung von der Nazi-Herrschaft in die Kommunistische Partei Frankreichs (PCF) eingetreten. So ließ es sich Laurent Casanova, Mitglied des Zentralkomitees des PCF, nicht nehmen, die Festrede anlässlich der Übergabe der Bronzeskulptur in Vallauris zu halten. Im befreiten Frankreich verlor die Skulptur so die Mehrdeutigkeit und das Subversive ihrer Bildaussage zugunsten einer parteipolitisch-ideologischen Vereinnahmung und wohl auch einer Simplifizierung.

Die Inflation der Friedenstauben

Der berühmte amerikanische Maler Mark Rothko hatte im Jahr 1947 festgestellt: »Ein Bild lebt auf in Gesellschaft eines sensiblen Betrachters, in dessen Bewusstsein es sich entfaltet und wächst. Die Reaktion des Betrachters kann aber auch tödlich sein. Es ist daher ein riskantes und erbarmungsloses Unterfangen, ein Bild in die Welt hinauszuschicken.«[37]

Im Fall der 1949 geschaffenen »Friedenstaube« Picassos sollte sich diese Aussage Rothkos exemplarisch bewahrheiten. Als Plakatmotiv für einen Friedenskongress setzte die Taube zu einem quasi globalen Erfolgsflug an, der zunächst überhaupt nicht den Intentionen seines künstlerischen Schöpfers entsprach. Der Spanier hatte bereits 1942 mehrere lavierte Tuschzeichnungen von Mailänder Tauben geschaffen, auf die sein Künstlerkollege Henri Matisse anspielte, als er ihm den Vorschlag unterbreitete, ihm solche Tiere anlässlich eines bevorstehenden Umzugs zu schenken. Picasso nahm Matisses Offerte an und verewigte ein solches Tier in einer Lithografie vom 9. Januar 1949 (Kat.-Nr. 16). Vor den tiefen Schwärzen des Bildgrunds artikuliert sich in mit Petroleum lavierter lithografischer Tusche das Tier prägnant. In der Gestaltung des Federkleides orchestriert Picasso feinste Nuancen modulierter Grauwerte. In seiner einzig auf der Kontrastierung von Schwarz-Weiss-Werten beruhenden Bilddramaturgie erfüllt das Werk insbesondere die auf Weitsicht angelegten Voraussetzungen einer maximalen Lesbarkeit und effektvollen Plakativität.

Der in der PCF engagierte Schriftstellerfreund Louis Aragon muss dies erkannt haben, als er das Werk im Pariser Atelier Picassos für den anstehenden Friedenskongress der Intellektuellen auswählte. Später hat sich Picasso etwas despektierlich über Aragons Motivwahl gegenüber der

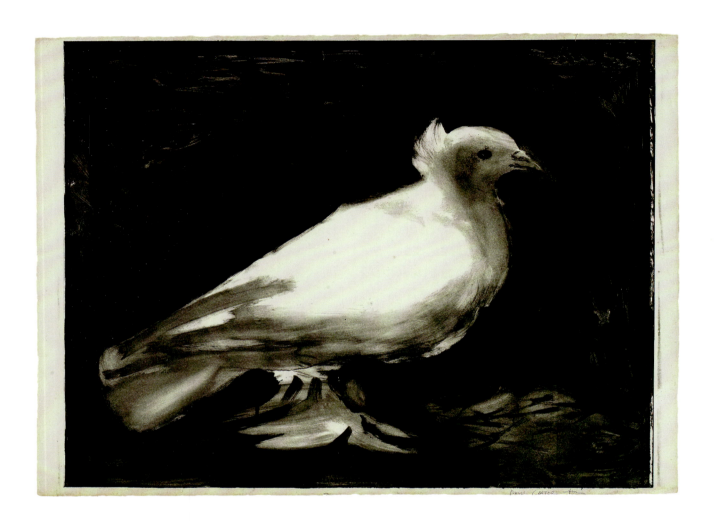

16

Die Taube

Pablo Picasso

9. Januar 1949 | Lithografie

Kunstmuseum Pablo Picasso Münster

Autorin und Zeitzeugin Geneviève Laporte geäußert: »Der arme Aragon […] Er versteht nichts von Tauben. Die Legende der zarten Taube, was für ein Witz! Es gibt keine brutaleren Tiere. Ich habe hier welche gehabt, die mit Schnabelstössen ein kleines Täubchen getötet haben, das ihnen nicht gefiel. Sie haben ihm die Augen ausgehackt, es zerrissen, das war furchtbar […]. Was für ein Symbol für den Frieden!«[38] Picasso hat also originär gar nicht den Bedeutungszusammenhang zwischen der Taube und der Friedenssymbolik hergestellt. Erst nachdem dies durch Aragon erfolgt war, griff Picasso bei weiteren Entwürfen offensichtlich auf die etablierten christlichen Darstellungsmuster zurück und variierte sie.

Sehr schnell entfaltete die Friedenstaube Picassos jedoch in den 1950er Jahren ihre pazifistisch-propagandistische Wirkung, die im Spannungsfeld einer zunehmenden Ost-West-Konfrontation eine zusätzliche ideologische Aufladung erfuhr. So stellte Pablo Neruda 1950 auf dem Friedenskongress in Breslau fest: »Picassos Friedenstaube fliegt über die Welt. Das State Department bedroht sie mit seinen vergifteten Pfeilen, die Faschisten Griechenlands und Jugoslawiens mit ihren blutroten Händen. […] Picassos Taube fliegt über die Welt, ganz weiß und leuchtend […].«[39] Im Jahr 1962 beschrieb der russische Schriftsteller und Journalist Ilja Ehrenburg den fortdauernden weltweiten Siegeszug der Friedenstaube, die quasi emblemhaft mit ihrem Schöpfer verbunden wurde: »Seine Tauben fliegen durch die Welt; ich sah sie in chinesischen Dörfern, in Argentinien, in Indien […]. In Rom ging ich mit ihm zusammen nach einem stark besuchten Treffen der Friedenskämpfer durch die Straßen. Es war ein Arbeiterviertel. Irgendjemand erkannte den berühmten Maler. Man begann ihn zu umarmen, man bat ihn, die Kinder einen Augenblick auf den Arm zu nehmen, man drückte ihm die Hände. Diese Menschen kannten von allem, was er geschaffen hat, bestimmt nur die Taube […].«[40]

Nicht zuletzt vor dem Hintergrund dieser emphatischen Rezeption hat Picasso mit einigen Jahren Unterbrechung von 1949 bis 1962 insgesamt zehn politische Plakate mit der Friedenstaube in verschiedenen motivischen Variationen entworfen (Kat.-Nr. 17). Die Taube als Symbol des Friedens ist keine originäre Erfindung des Spaniers oder Louis Aragons, der ja den Sinnzusammenhang durch seine Motivwahl erst hergestellt hatte.[41] Insbesondere im und nach dem Ersten Weltkrieg findet die Taube in dieser symbolischen Aufladung wiederholt im Zusammenhang von Plakaten Verwendung. Die darstellungsgeschichtlichen Ursprünge des Themas reichen bis ins Alte Testament zurück, wo in 1. Mose 8, 6–12 die Geschichte der von Noah nach der Sintflut ausgesandten Tauben berichtet wird. Erst nach mehrmaligem Ausfliegen kommt die Taube schließlich mit einem Ölblatt im Schnabel auf die Arche zurück und signalisiert hierdurch Noah, dass das Wasser der Sintflut gewichen und die Erde nun wieder bewohnbar ist. Auf dieser biblischen Grundlage wird die Taube mit Ölzweig zu einem ikonografischen Standardsymbol für den Frieden.

Auch Picasso beruft sich motivisch in einigen Varianten der Friedenstaube auf diese uralte Bildtradition. Der Spanier dynamisiert das Motiv, indem er 1950 eine fliegende Taube in locker skizziertem Federkleid über einer kargen, baumlosen Landschaft darstellt, die in Gestalt von Ruinen die Spuren des Krieges trägt (Kat.-Nr. 18–21). In jenem Jahr erhielt Picasso den Leninpreis, und dieser Umstand macht deutlich, dass das internationale Renommee in Verbindung mit seinem parteipolitischen Engagement aus Sicht der PCF von großem Gewinn war. Die Picasso-Muse und Geliebte Dora Maar hat gegenüber dem Schriftsteller und Kunstkritiker James Lord einmal die Feststellung getroffen:

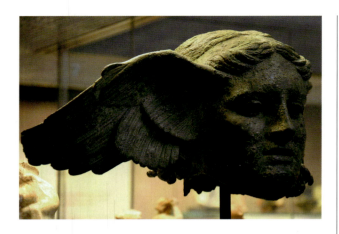

Abb. 21
Hypnos
1.-2. Jh. n. Chr., Bronze,
British Museum, London

»Picasso ist bedeutsamer als der Kommunismus. Er weiß es und sie wissen es. Seine Magie ist größer als die ihre.«[42]

Picasso blieb auch im Dienst seiner parteipolitisch eingefärbten Friedensikonografie seiner schöpferischer Kombinatorik und seinem Variationsfuror treu. In immer neuen Bildfindungen umkreiste er das Motiv. Eine der bevorzugten Domänen des Spaniers ist die Gestaltmetamorphose, sind hybride Bildungen aus Mensch und Tier. Der Umstand, dass er sich den Stiermensch Minotaurus als autobiografische Emblemfigur auswählte, scheint in diesem Zusammenhang signifikant. Ein ähnliches, durch antike Vorbilder motiviertes Gestaltungsverfahren wendete er auch 1950 beim »Antlitz des Friedens« an (Kat.-Nr. 22–23). Aus Anlass des dreißigjährigen Bestehens der Kommunistischen Partei Frankreichs zeichnete er ab dem 5. Dezember 1950 eine Folge von 29 allegorischen Variationen zur Friedenstaube, wobei er hierbei gestalthaft ein Frauengesicht mit Gestaltelementen einer Taube fusioniert. In einer in diesem Kontext gleichfalls entstandenen Lithografie vom 29. September 1951 schreibt er in abbreviaturhafter, grafischer Verkürzung einer Taube mit Olivenzweig im Schnabel die Gesichtszüge seiner jungen Muse und Geliebten Françoise Gilot ein.

Die Picasso-Forschung hat verschiedene mögliche Bildquellen für diese Bildfindung angeführt, jedoch der wohl evidentesten keine Beachtung geschenkt. In der griechischen Mythologie wird Hypnos als Gott des Schlafes mit Flügeln an den Schläfen dargestellt (Abb. 21). Er war wie sein Bruder Thanatos ein Gott der Unterwelt und verfügte über die Fähigkeit, sowohl Götter als auch Menschen in Tiefschlaf zu versetzten. Entsprechende antike Bildwerke finden sich in zahlreichen Sammlungen und Museen und dürften Picasso bekannt gewesen sein. Insbesondere der symbolistische belgische Künstler Fernand Khnopff hatte sich des Themas ab den 1890er Jahren wiederholt angenommen.[43] Unabhängig vom Darstellungszusammenhang der Hypnos-Personifikation ist das Motiv des geflügelten Gesichts in der Jugendstilkunst populär und in verschiedenen Bildzusammenhängen zu finden.

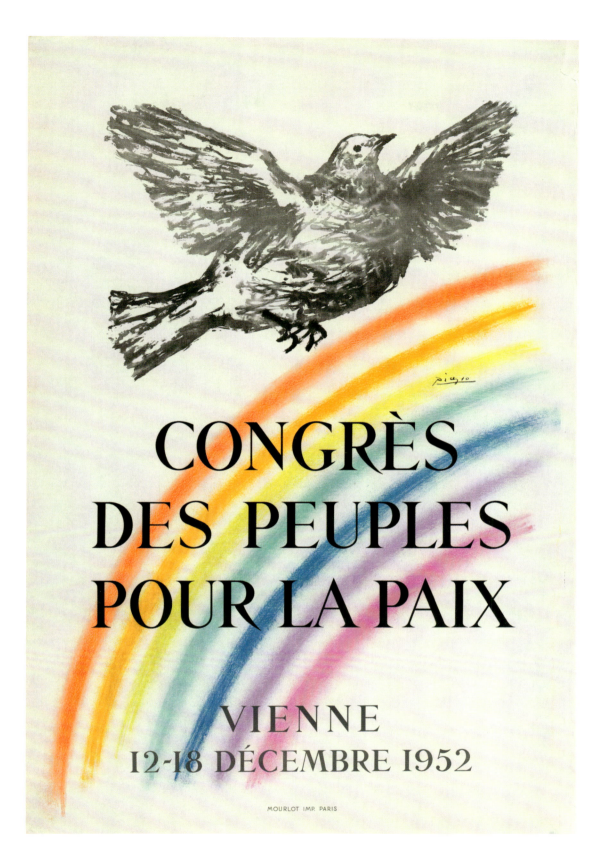

17

Plakat für den Weltfriedenskongress in Wien
Pablo Picasso
12. – 18. Dezember 1952
Staatliche Museen zu Berlin, Kunstbibliothek

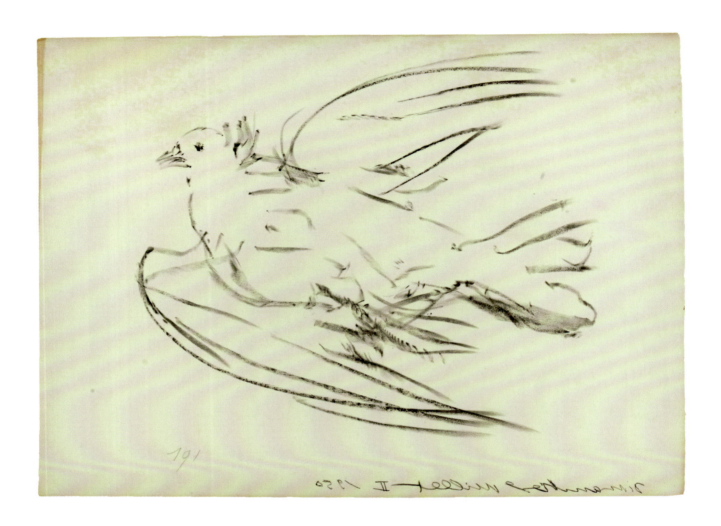

18

Die fliegende Taube
Pablo Picasso
9. Juli 1959 | Lithografie
Kunstmuseum Pablo Picasso Münster

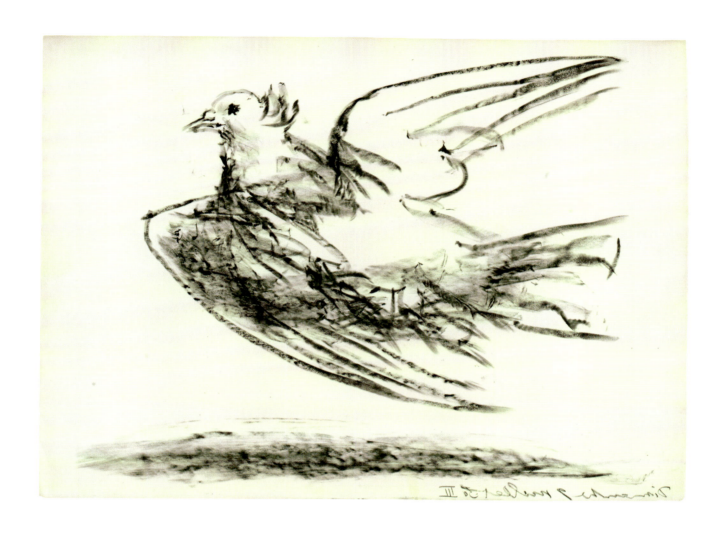

Der Flug der Taube
Pablo Picasso
9. Juli 1959 | Lithografie
Kunstmuseum Pablo Picasso Münster

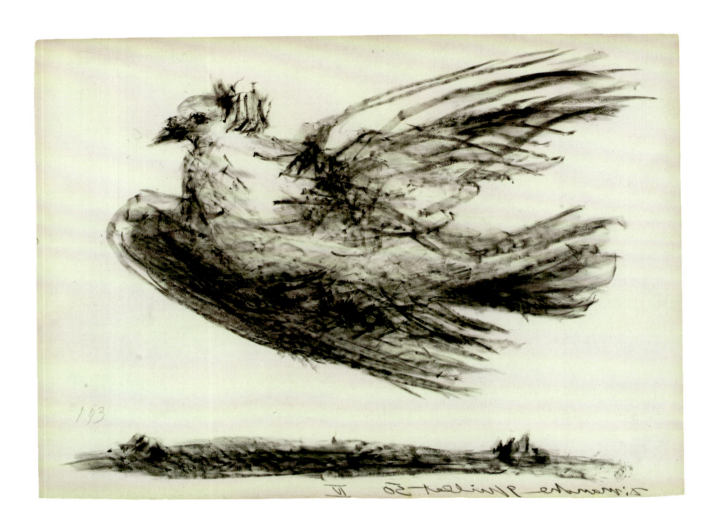

20

Die Taube im Flug

Pablo Picasso

9. Juli 1959 | Lithografie

Kunstmuseum Pablo Picasso Münster

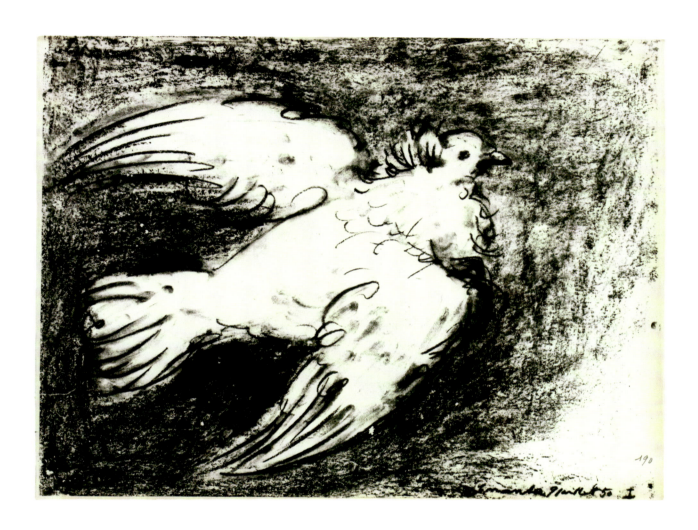

21

Die Taube im Flug, schwarzer Grund
Pablo Picasso
9. Juli 1959 | Lithografie
Kunstmuseum Pablo Picasso Münster

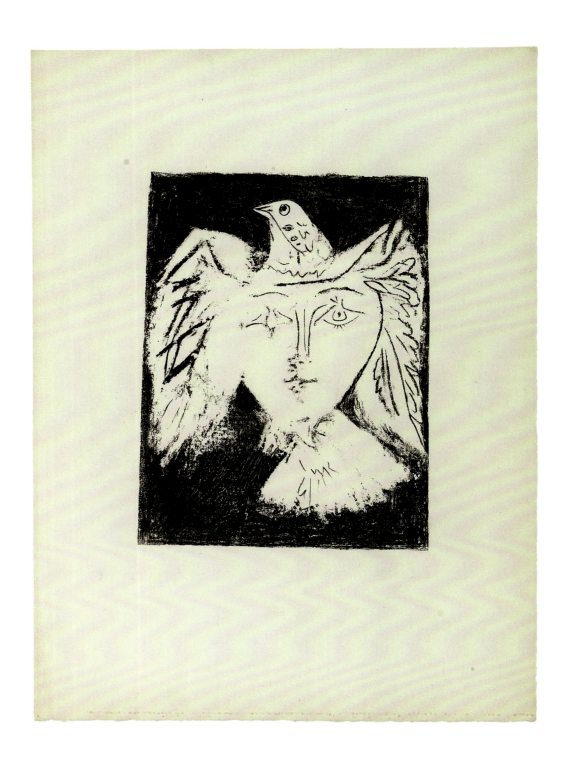

22

Das Antlitz des Friedens

Pablo Picasso

10. September 1951 | Lithografie, 1. Version

Kunstmuseum Pablo Picasso Münster

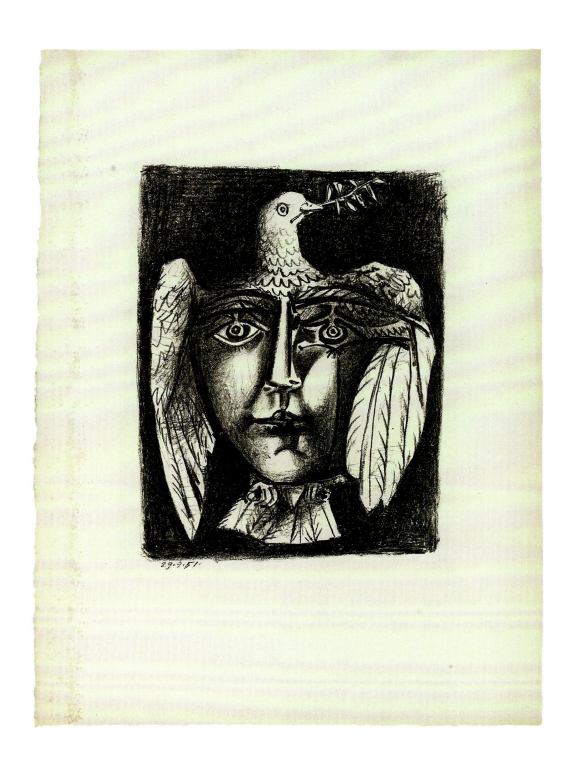

23

Das Antlitz des Friedens

Pablo Picasso

29. September 1951 | Lithografie, 2. Version

Kunstmuseum Pablo Picasso Münster

Das ursprünglich schwarz-weiße Plakatmotiv mutierte 1952 zu einer farbig reich orchestrierten Grafik (Kat.-Nr. 24–25). Majestätisch stellte Picasso die Taube in prachtvollem Federkleid mit ausgebreiteten Flügeln wie ein imperiales Symbol in den Mittelpunkt eines Plakats, das vom spannungsvollen Kontrast zwischen der unfarbigen Gestaltung der Taube und dem farbigen Feuerwerk des Regenbogens lebt, auf dem es triumphal steht. Picasso schöpft hier unverkennbar in überkommener christlicher Motivwelt und Symbolik. Der Regenbogen ist nach Gen 9, 13 (»Meinen Bogen setze ich in die Wolken; er soll das Bundeszeichen sein zwischen mir und der Erde«) Zeichen des Bundes zwischen Gott und den Menschen und aus diesem biblischen Text- und Erzählzusammenhang mit der Taube verbunden. Die Verwendung des Regenbogens als Thron- und Herrschaftsmotiv hat hingegen ihre biblischen Ursprünge in Offb 4, 3 (»Und über dem Thron wölbte sich ein Regenbogen, der wie ein Smaragd aussah«) und 10, 1 (»Und ich sah: Ein anderer gewaltiger Engel kam aus dem Himmel herab; er war von einer Wolke umhüllt, und der Regenbogen stand über seinem Haupt«).[44] Picasso dekontextualisiert das religiöse Motiv und verleiht ihm in einem pazifistisch-weltlichen Bildzusammenhang eine Funktion als Pathos- und Würdeformel, die den universellen Herrschaftsanspruch der Friedenstaube unterstreichen soll. Wieder einmal mehr wird deutlich, dass Picasso ein akademisch räsonierender Revolutionär war, der in biblischen Darstellungstraditionen schöpfte, um diese zu neuen, profanen Bildzeichen für den Frieden umzugestalten.

Aus demselben Jahr datiert ein weiterer Entwurf einer Taube, die Picasso nach Art einer Collage in Flächensegmente zergliedert und die sich, quasi *en réserve* als weiße Flächen vor der farbigen Anlage des Blattgrundes als Regenbogen artikulieren (Kat.-Nr. 26–27). Picassos Konkurrent Henri Matisse feierte in den frühen 1950er Jahren mit seinen »gouaches découpées«, den farbigen Scherenschnitten, große künstlerische Erfolge. Picassos Blatt mutet zumindest wie ein dezenter Fingerzeig auf den prominenten Gegenspieler an. Die Parteiorgane der französischen Kommunisten lehnten den Entwurf, der auch den Beinamen der »atomisierten Taube« (»colombe atomisée«) erhielt ab, weil sie polemisch-ironische Kommentare fürchteten. So lieferte Picasso weitere Entwürfe, die mit naturalistisch durchgebildeten Tauben eher Aussicht hatten, die Zustimmung der Entscheidungsträger der PCF zu finden.[45]

Picasso war der Partei wie so viele andere Intellektuelle und Künstler im Herbst 1944 beigetreten. Schon ab 1946 gab es eine innerparteilich geführte Debatte über die Rolle der Kunst und ihre politische Funktionsbestimmung in der Kommunistischen Partei Frankreichs. In den »Lettres françaises« als Publikationsorgan des PCF hatte Ende November 1946 der Picasso-Vertraute und Schriftsteller Louis Aragon unumstößlich festgehalten: »Ich gehe davon aus, dass die kommunistische Partei eine Ästhetik hat und diese wird Realismus genannt.«[46] Insbesondere auf den 11. und 12. Nationalkongressen in den Jahren 1947/48 diskutierten die führenden ideologischen Köpfe der Partei offen über die den Intellektuellen und Künstlern zugedachte Rolle.

So hatte auf dem 11. Nationalkongress im Juni 1947 in Straßburg Laurent Casanova erklärt, dass man von einem kommunistischen Künstler fordern müsse, dass dieser »dem Volke beim Bewusstwerden« helfe und dass er bereit sein solle »zur praktischen Anstrengung mit dem Volk«.[47] Auf dem 12. Nationalkongress hingegen hielt Maurice Thorez eine Rede über realistisch-figürliche Kunst im Dienst der Arbeiterklasse. In diesem Zusammenhang führt er aus: »Dem Formalismus der Maler, für die die Kunst dort anfängt, wo das Bild keinen Inhalt mehr hat, stellen wir eine Kunst entgegen, die sich vom sozialistischen Realismus inspiriert und die von

der Arbeiterklasse verstanden wird, eine Kunst, die der Arbeiterklasse in ihrem Befreiungskampf hilft.«[48] Andere Künstler der Ecole de Paris, die gleichfalls unmittelbar nach dem Krieg in die Kommunistische Partei Frankreichs eingetreten waren, schienen bereitwilliger als Picasso dieser Vorstellung von einer volksnahen, pragmatischen Funktionszuweisung der Kunst zu entsprechen.

Die Kommunistische Partei Frankreichs hat jedoch offensichtlich eingedenk der großen internationalen Popularität Picassos in seinem Fall im Rahmen einer Güterabwägung eine moderate Exegese des Dogmas des »sozialistischen Realismus« bevorzugt. Ihm wurde ein ästhetisch-politischer Eigenweg zugebilligt, und Picasso wiederum versuchte augenscheinlich ein prekäres Gleichgewicht zu wahren, das darin bestand, den westlich-amerikanischen Kunstmarkt mit avantgardistischen Schöpfungen zu befriedigen und den Parteigenossen Werke zu liefern, die in klarer, plakativer Bildsprache ihren Vorstellungen einer gemeinverständlichen Kunst für die Massen entsprachen. So bewegte sich Picasso mit seiner Kunst zwischen ästhetischem Elitismus und politisch verwertbarem Populismus.

Mit der Friedenstaube erfüllte sich nun der Wunsch nach plakativer, propagandistischer Eindeutigkeit der Bildaussage, den seine komplexe, avantgardistische Kunst bislang nicht hatte erfüllen können. Das Dilemma von Picassos Kunst beschreibt eindrucksvoll Hélène Parmelin, eine Vertraute und Freundin des Künstlers im Jahr 1962: »Es geschah, dass man sein Werk niederschrie, es rücksichtslos mit Füssen trat, besonders und gerade von Seiten der Genossen und Freunde, während die Taube des Heiligen Geistes ihm den Internationalen Friedenspreis eintrug. […] Nie wurde er so geliebt und nie wurde er so verkannt geliebt. Man beweihräucherte die Friedenstaube. Aber zugleich hielt man ihm die Friedenstaube vor. Warum malt er nicht alles so wie die Friedenstaube?«[49]

Picassos Kunst ist durch seine Janusköpfigkeit geprägt, denn der Spanier war ein durchaus akademisch räsonierender Revolutionär. Als Sohn eines Kunstlehrers und Spross des spanischen Kunstakademiebetriebs des ausgehenden 19. Jahrhunderts war er hinlänglich eingeübt in den ästhetischen Kanon des Fin de Siècle. Er verwarf zwar die dogmatische Vorbildhaftigkeit des dort Gelehrten, doch argumentierte er künstlerisch mit der Überlieferung, die er als schöpferisches Reservoir nutzte. Ein kreatives Recycling wurde zum Markenzeichen seiner Kunst, die Hierarchien und ästhetische Wertsysteme nonchalant negiert.

In Picassos Bildfindungen zu Krieg und Frieden wird dieser zentrale Aspekt seiner Kunst besonders sinnfällig. »Traum und Lüge Francos« ist ein Bildpamphlet, das surrealistische Gestaltmetamorphose mit anspielungsreichen Goya-Entlehnungen verbindet. Mit »Guernica« überwindet Picasso das klassische Historien- oder Ereignisbild zugunsten eines überzeitlich gültigen Pandämoniums der Kriegsschrecken. Im Fall der im besetzten Paris geschaffenen Skulptur »Mann mit Schaf« verfremdet er das christliche Thema des Guten Hirten zugunsten einer Ambivalenz der Bildaussage. All dies sind vielschichtige, »offene« Kunstwerke. Im Hinblick auf das plakative Motiv der »Friedenstaube« aber waren Eindeutigkeit und Klarheit der Botschaft gefordert. Picasso griff hierbei ausnahmsweise gänzlich in die Asservatenkammer der Bildtradition. So ist es ein ausgesprochenes Paradox der Geschichte, dass die kommunistischen Parteigenossen Picasso für die Friedenstaube rühmten, die ihre Motivik und Symbolik maßgeblich der christlichen Darstellungstradition verdankt. Der über zwei Jahrtausende alten, abendländischen Bildtradition der Friedenssymbolik wurde hiermit ausgerechnet vom führenden Revolutionär und vermeintlich großen Zerstörer in der Kunst des 20. Jahrhunderts neues Leben eingehaucht.

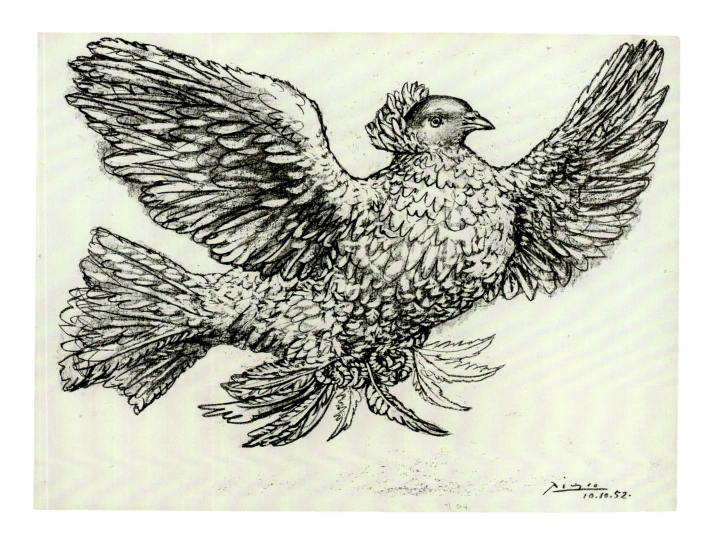

24

Fliegende Taube

Pablo Picasso

10. Oktober 1952 | Lithografie

Kunstmuseum Pablo Picasso Münster

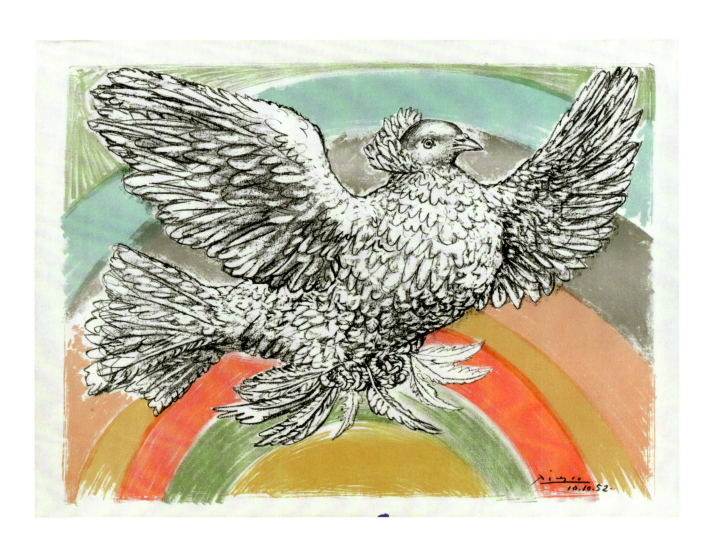

25

Fliegende Taube (im Regenbogen)
Pablo Picasso
10. Oktober 1952 | Lithografie
Kunstmuseum Pablo Picasso Münster

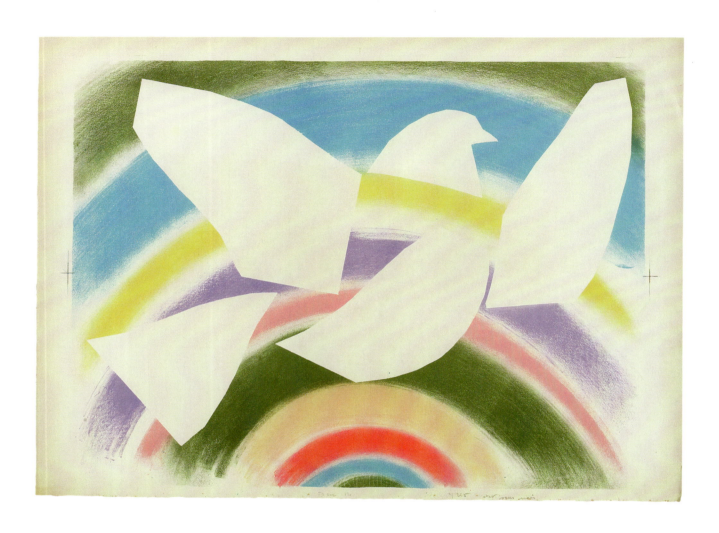

26

Die Taube im Regenbogen
Pablo Picasso
23. Oktober 1952 | Lithografie
Kunstmuseum Pablo Picasso Münster

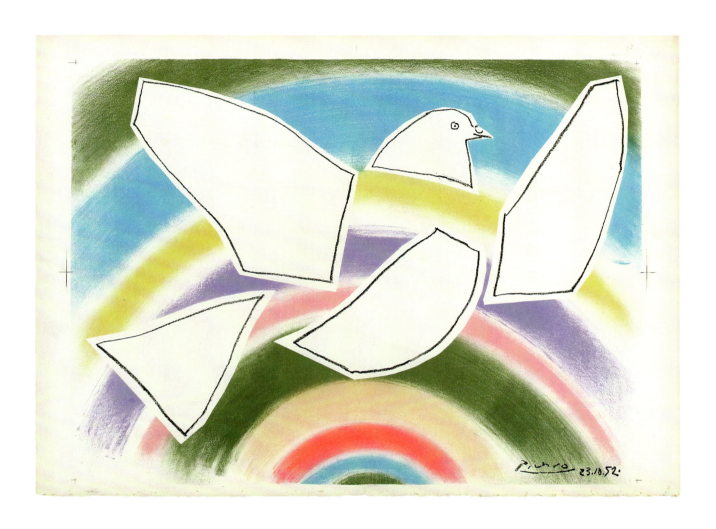

27

Die Taube im Regenbogen
Pablo Picasso
23. Oktober 1952 | Lithografie
Kunstmuseum Pablo Picasso Münster

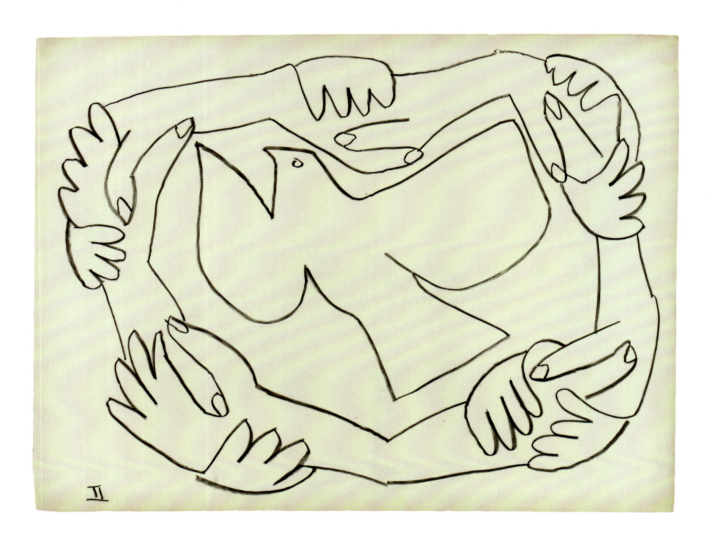

28

Die verschränkten Hände I
Pablo Picasso
25. September 1952 | Lithografie
Kunstmuseum Pablo Picasso Münster

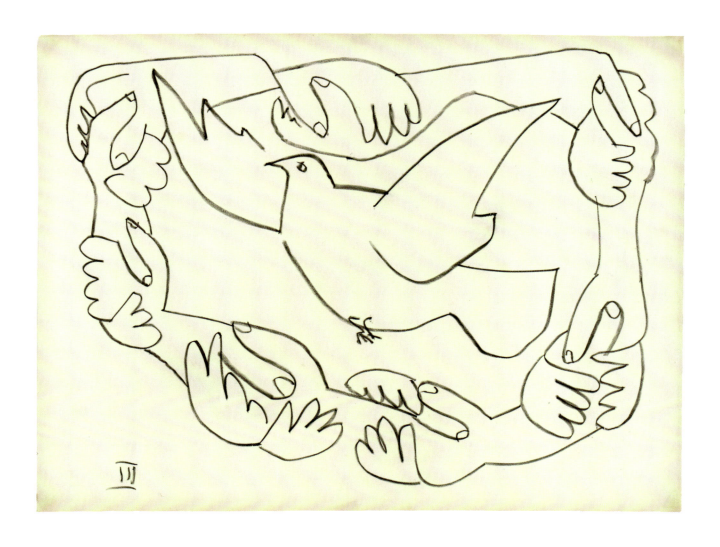

29

Die verschränkten Hände II
Pablo Picasso
25. September 1952 | Lithografie
Kunstmuseum Pablo Picasso Münster

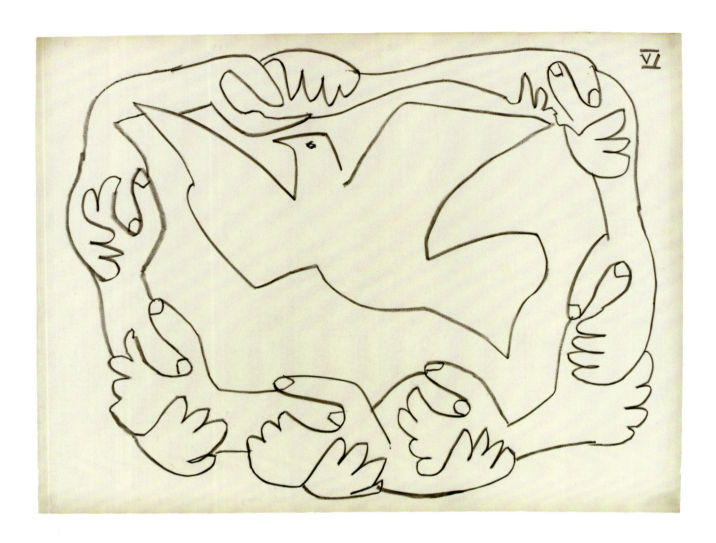

30

Die verschränkten Hände III

Pablo Picasso

25. September 1952 | Lithografie

Kunstmuseum Pablo Picasso Münster

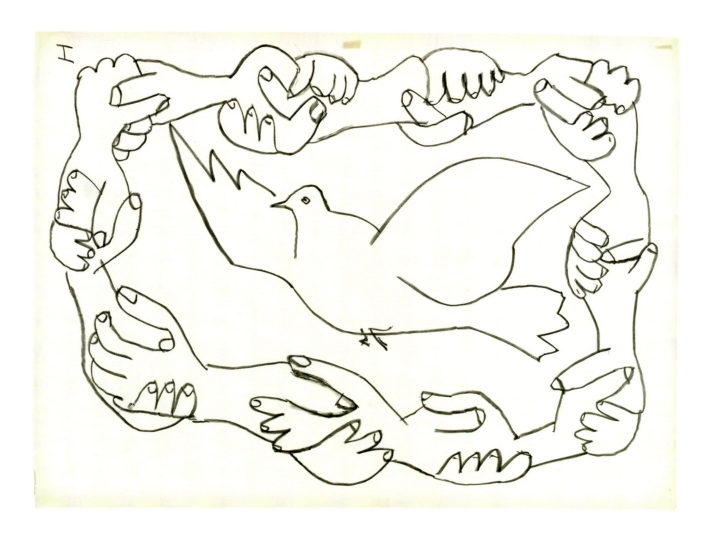

31

Die verschränkten Hände IV
Pablo Picasso
25. September 1952 | Lithografie
Kunstmuseum Pablo Picasso Münster

1 »Il n'y a pas d'art abstrait. Il faut toujours commencer par quelque chose. On peut ensuite enlever toute apparence de réalité; il n'y a plus de danger, car l'idée de l'objet a laissé une empreinte ineffaceable«, in: Conversation avec Picasso, Picasso. Propos sur l'art, hrsg. von Marie-Laure Bernadac und Adroula Michael, Paris 1998, S. 33.
2 Simone Tery, »Picasso n'est pas officier dans l'armée française«, in: Bernadac/Michael, 1998, S. 43–45, bes. S. 45.
3 Ebd.
4 Brigitte Baer, Suite au catalogue de Bernhard Geiser, Picasso. Peintre-Graveur, Bd. 3, catalogue raisonné de l'œuvre gravée et des monotypes, 1935–1945, Bern 1986, No. 615, S. 106 f.
5 Salvador Haro and Inocente Soto, »The dream of commitment«, in: Ausst.-Kat. Viñetas en El Frente, Museu Picasso Barcelona, 2011, S. 157–166, bes. S. 161.
6 Ludwig Ullmann, Picasso und der Krieg, Bielefeld 1993, S. 128 f.
7 Ebd., S. 103.
8 »Mon œuvre n'est pas symbolique, répondit-il. Mon Guernica est la seule toile qui soit symbolique«, in: Picasso explique, Picasso. Propos sur l'art, hrsg. von Marie-Laure Bernadac und Androula Michael, Paris 1998, S. 49.
9 Jérôme Seckler, »Picasso explique«, in: Propos sur l'art, 1998, S. 51.
10 Paul Désalmand, Picasso par Picasso. Pensées et anecdotes, Paris 1996, S. 43.
11 Vgl. Annemarie Zeiller, Guernica und das Publikum, Berlin 1996, S. 132.
12 Ullmann, 1993, S. 144.
13 Werner Spies, Picasso sculpteur, Paris 2000, S. 204.
14 Ebd., S. 206.
15 Ebd., S. 208.
16 Anton Legner, Hirt, Guter Hirt, in: Lexikon der christlichen Ikonografie, hrsg. v. Engelbert Kirschbaum, Freiburg i. Br. 1970, Sp. 291.
17 Vgl. hierzu: Anton Legner, Der gute Hirte, Düsseldorf 1959, S. 16 ff.
18 Werner Spies, Picasso sculpteur, Paris 2000, S. 204.
19 »Huitième Ordonnance, du 29 mai 1942 concernant les mesures contre les juifs«: En vertu des pleins pouvoirs qui m'ont été conférés par le Führer und Oberster Befehlshaber der Wehrmacht, j'ordonne ce qui suit: (§ 1) Il est interdit aux juifs dès l'âge de six ans révolus de paraître en public sans porter l'étoile juive.« Es folgt die Beschreibung des sichtbar auf der linken Brust zu tragenden, gelben Judensterns mit schwarzer Umrandung. Vgl. La Loi Nazie en France, documents réunis par Philippe Héraclès, préface et commentaires de Robert Aron, Paris 1974, S. 183.
20 Michael Carlo Klepsch, Picasso und der Nationalsozialismus, Düsseldorf 2007, S. 167.
21 Steven A. Nash, »Introduction: Picasso, War, and Art«, in: Ausst.-Kat. Picasso and the War Years. 1937–1945, Fine Arts Museum of San Francisco, Solomon R. Guggenheim Museum, 1998/99, S. 13–38, bes. S. 27.
22 So schreibt Vlaminck in seinem »Opinions libres […] sur la peinture« betitelten Beitrag: »Quelle duperie, n'est-ce pas, de vouloir pénétrer le sens divin du monde à l'aide de l'absurdité métaphysique d'une Kabale ou d'un Talmud? […] Le cubisme! Perversité de l'esprit, insuffisance, amoralisme, aussi éloigné de la peinture que la pédérastie de l'amour.« Zitiert nach: Nash, 1998/99, S. 231, Anm. 64.
23 Spies, 2000, S. 239.
24 Désalmand, 1996, S. 149.
25 André Verdet, Picasso et ses environs, in: Propos sur l'art, 1998, S. 173.
26 Spies, 2000, S. 236.
27 Vgl. Ausst.-Kat. Zurbaran, hrsg. von Beat Wismer, Odile Delenda, Mav Borobia, Museum Kunstpalast, Düsseldorf, 2015/16, Kat. 60 f.
28 Zitiert nach: Ausst.-Kat. Picasso. Sculpture, hrsg. von Ann Temkin und Anne Umland, The Museum of Modern Art, New York 2015/16, S. 190.
29 Jürgen Trimborn, Arno Breker. Der Künstler und die Macht. Die Biographie, Berlin 2011, S. 248.
30 Ebd., S. 305.
31 Ebd., S. 315 f.
32 »Je choisis toujours [mes athlètes] parmi les hommes splendides appartenant à une race renouvelée et pure«, zitiert nach: Claude Arnaud, Jean Cocteau, Paris 2003, S. 583.
33 Clare Finn, »Fondre en bronze pendant la guerre«, in: Ausst.-Kat. Picasso. Sculptures, Musée national Picasso-Paris, Palais des Beaux-Arts, Bruxelles, 2016/17, S. 201–212, bes. S. 203.
34 Finn, 2016/17, S. 204.
35 Spies, 2000, S. 239.
36 Ebd., S. 239.
37 Mark Rothko, 1903–1970. Retrospektive der Gemälde, Museum Ludwig, Köln 1988, S. 60.
38 Zitiert nach: Geneviève Laporte, Si tard le soir, in: Bernadac/Michael, 1998, S. 130
39 Ullmann, 1993, S. 427.
40 Andreas Stolzenburg, Picasso und die Lithographie, Leipzig 1997, S. 89.
41 Siehe dazu Hans-Martin Kaulbach, Picasso und die Friedenstaube, in: Georges-Bloch-Jahrbuch 1997, S. 165–197.
42 Utley, The communist years, New Haven und London 2000, S. 143.
43 So zum Beispiel im Falle des Gemäldes »Ein blauer Flügel«, Öl auf Leinwand, 1894 (Privatsammlung), abgebildet in: Fernand Khnopff (1858–1921), Königlich-Belgische Kunstmuseen, Brüssel, Museum der Moderne, Salzburg, McMullen Museum of Art, Boston 2004, Kat.-Nr. 98, S. 164.
44 Vgl. Lexikon der christlichen Ikonografie, hrsg. von Engelbert Kirschbaum, Bd. 3, Rom, Freiburg, Basel, Wien 1971, S. 521.
45 Utley, 2000, S. 125.
46 Ebd., S. 135.
47 Ullmann, 1993, S. 433.
48 Jeannine Verdès-Leroux, L'Art de Parti. Le parti communiste français et ses peintres, 1947–1954, S. 44.
49 Hélène Parmelin, Bei Picasso, Berlin 1962, S. 169 f. Zitiert nach: Ullmann, 1993, S. 434.

Picasso,

die Kommunisten und die Friedensbewegung

ALEXANDER GAUDE

Insbesondere in der ersten Hälfte der 1950er Jahre erfüllte Picasso in der Gestaltung von Plakatmotiven für Kongresse und Titelbildern für Zeitschriften die Wünsche seiner kommunistischen Parteifreunde in Bezug auf einen künstlerischen Beitrag, um für die Ziele der Friedensbewegung öffentlichkeitswirksam zu werben. So kreierte der spanische Künstler beispielsweise für das von der PCF (Parti communiste français) organisierte »Internationale Jugendtreffen für ein weltweites Atomwaffenverbot«, das zwischen dem 13. und 15. August 1950 in Nizza stattfand und an dem Picasso als »Stargast« teilnahm, eine Lithografie mit dem Titel »Jugend« (Kat.-Nr. 34–36), die im Anschluss als offizielles Plakatmotiv für die Veranstaltung fungierte (Kat.-Nr. 37). Picasso stellt hier – durchaus im Einklang mit den ästhetischen Vorstellungen und Wünschen der Partei nach einem verständlichen und in der Darstellungsweise realitätsnahen Motiv – ein jugendliches Paar im Profil vor einem schwarzen Hintergrund dar. Das mit einem Kranz geschmückte Mädchen überreicht dem Jungen eine Taube vor einem im Zentrum abgebildeten Baum. Picasso entwirft hier in klassizistischer Manier ein Symbol für die Hoffnungen der jungen Europäer auf Frieden.

Aus Anlass des Endes des Indochinakriegs zwischen Frankreich und Vietnam kreierte Picasso im Jahr 1954 das Titelblatt für die kommunistische Zeitschrift »L'Humanité Dimanche« (Kat.-Nr. 40). In einer Tuschezeichnung zeigt Picasso eine den traditionellen baskischen Volkstanz Sardana tanzende Gruppe. Offensichtlich handelt es sich bei den den »Nón lá«, den asiatischen Kegel- oder Reishut tragenden Tänzern um vietnamesische Bauern, die das Ende des Krieges zelebrieren. Insbesondere in der visuellen Kultur der DDR waren Picassos Friedenstauben ein häufig verwendetes Symbol. Picasso schuf eigens für die »Weltfestspiele der Jugend und Studenten für den Frieden« in Ostberlin 1951 einen Schal. Nicht zuletzt Bertolt Brecht und das Berliner Ensemble machten Picassos Taube zu »ihrem« Symbol, das ihren Bühnenvorhang sowie zahlreiche Theaterplakate schmückte.

»*Die Legen*

was für ein

Es gibt keine

brut

de der zarten Taube,

Witz!

leren Tiere.«

PABLO PICASSO

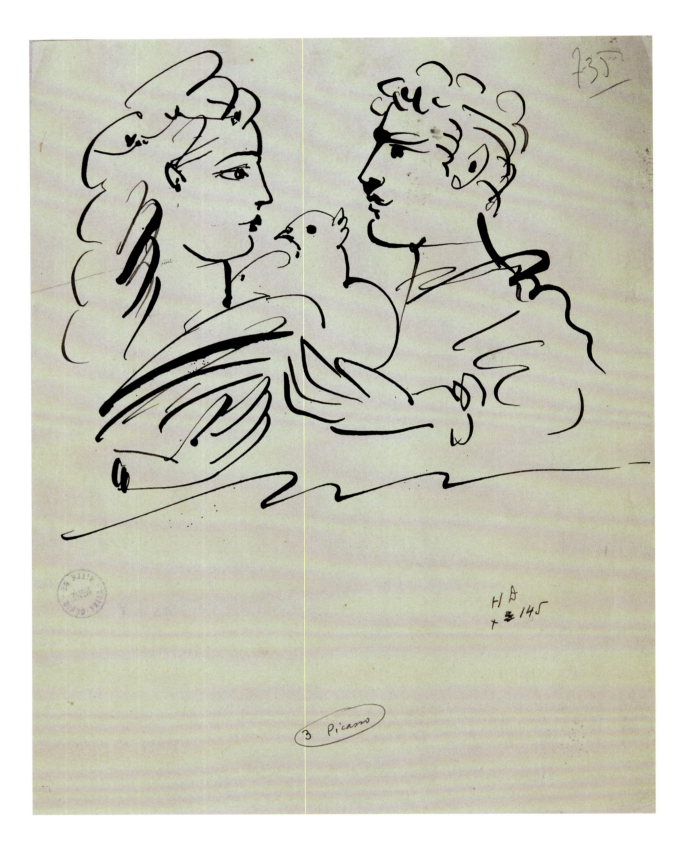

Ein Paar

Pablo Picasso
1950 | Tusche auf Papier
Musée d'art et d'histoire
Saint-Denis, Paris

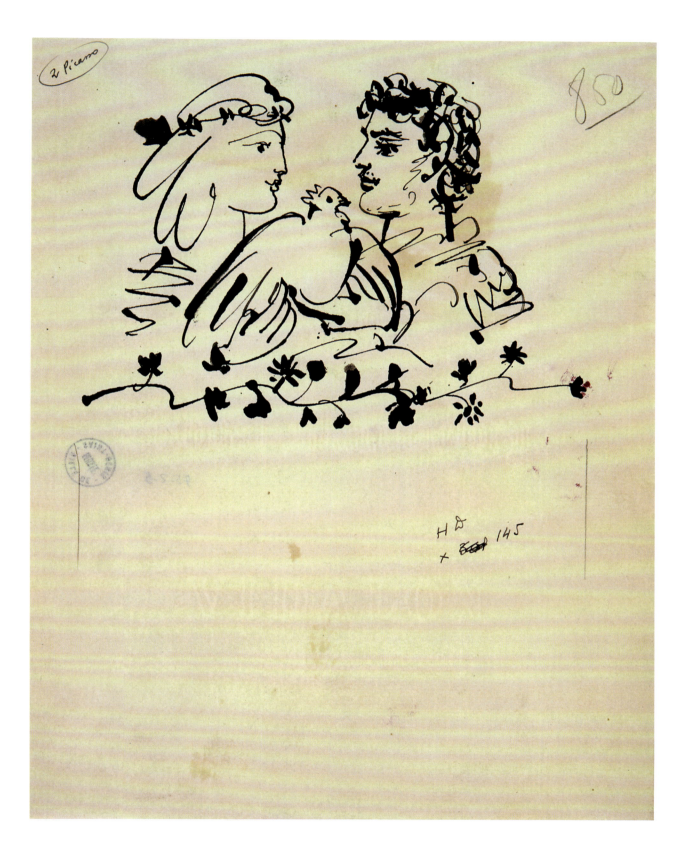

Ein Paar mit einer Girlande

Pablo Picasso

1950 I Tusche auf Papier

Musée d'art et d'histoire

Saint-Denis, Paris

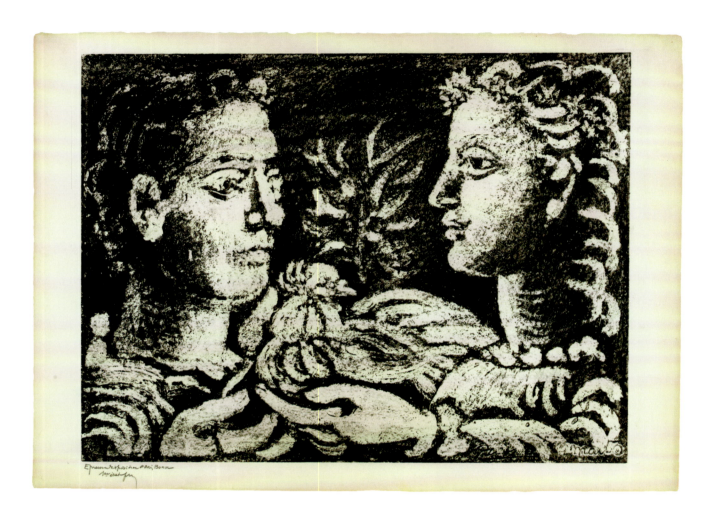

34

Jugend

Pablo Picasso

23. Mai 1950 | Lithografie, 1. Zustand

Kunstmuseum Pablo Picasso Münster

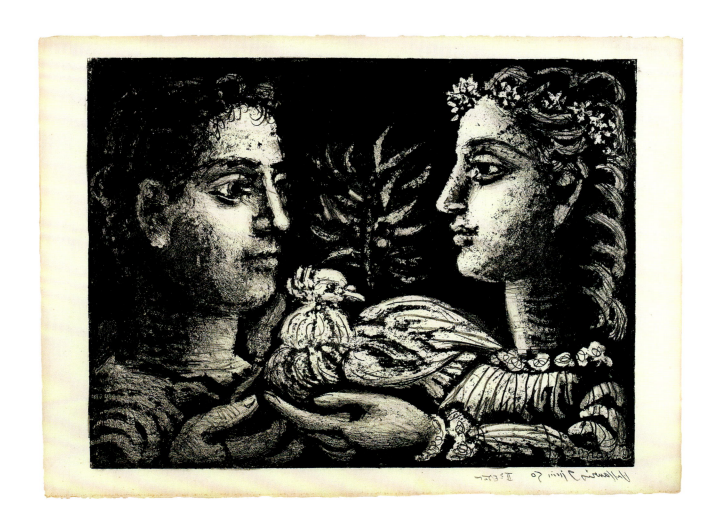

Jugend
Pablo Picasso
23. Mai 1950 | Lithografie, 2. Zustand
Kunstmuseum Pablo Picasso Münster

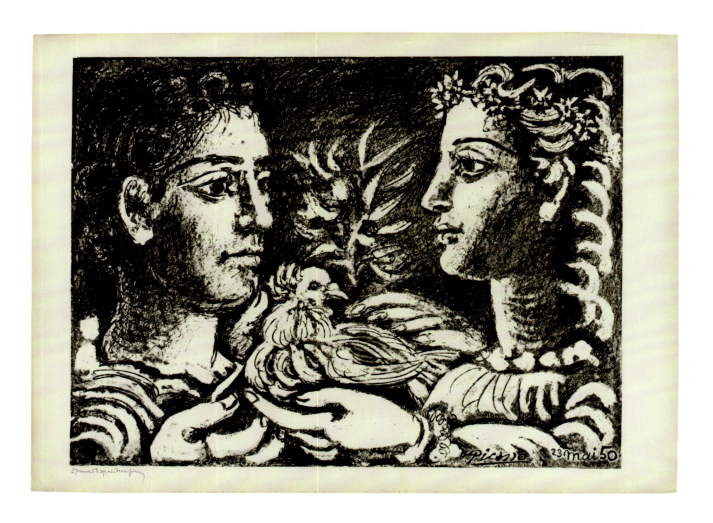

36

Jugend

Pablo Picasso

23. Mai 1950 | Lithografie

Kunstmuseum Pablo Picasso Münster

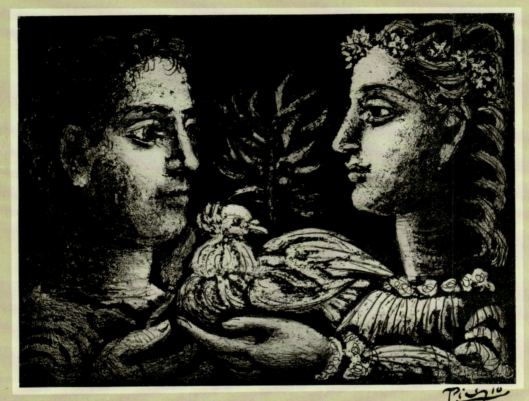

37

**Internationales Jugendtreffen
für ein weltweites Atomwaffenverbot**

1950 | Plakat

Staatliche Museen zu Berlin, Kunstbibliothek

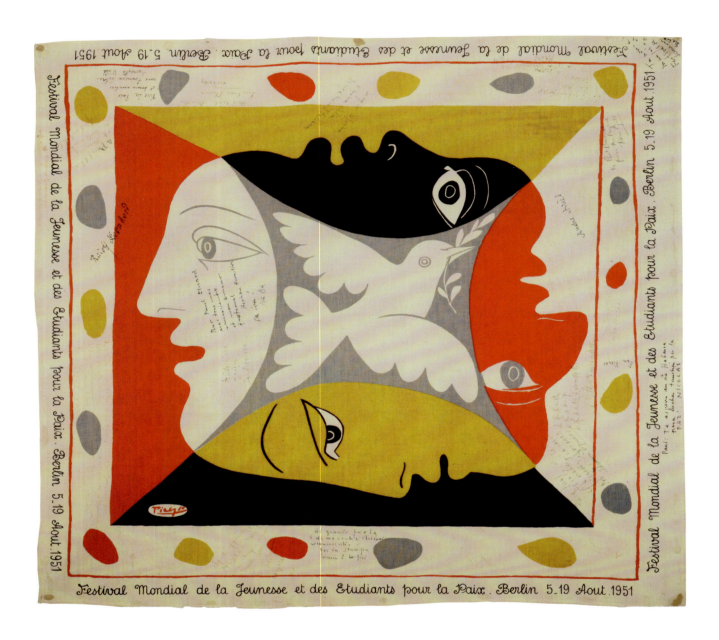

38

**Tuch für das Weltfestival der Jugend
und Studenten für den Frieden in Ostberlin**

1951 | Farbdruck auf Baumwolle

Musée d'art et d'histoire Saint-Denis, Paris

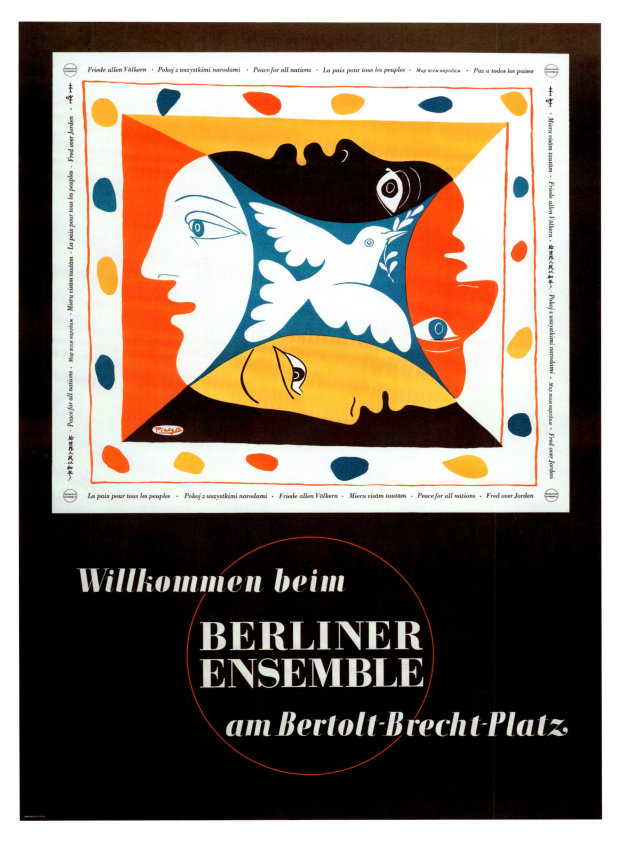

Theaterplakat Berliner Ensemble
Peter Palitzsch | 1981
Deutsches Plakat Museum
im Museum Folkwang Essen

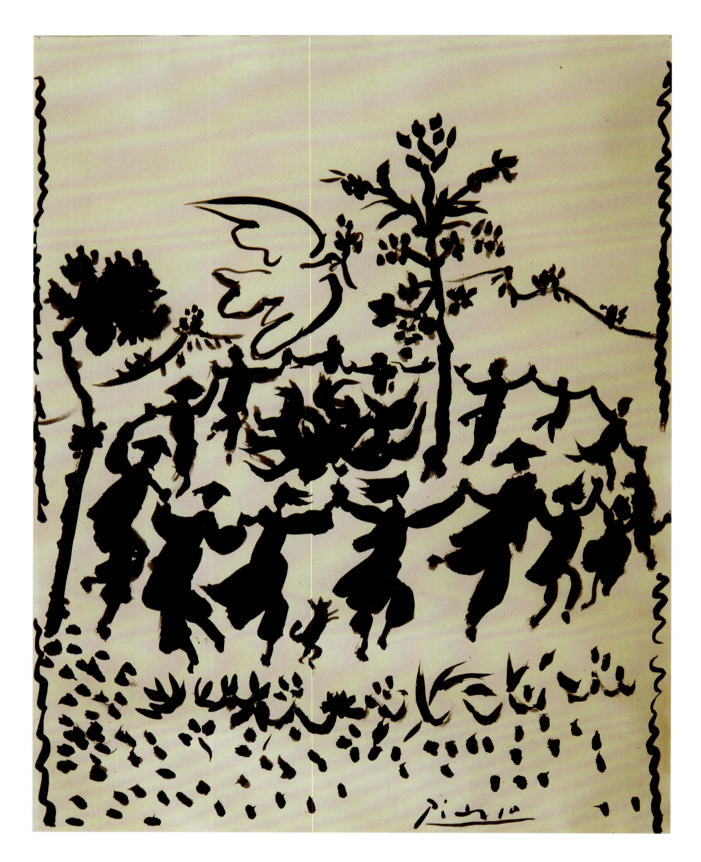

40

Lang lebe der Frieden oder Der Friedenskreis

Pablo Picasso

1954 | Tusche auf Papier

Musée d'art et d'histoire Saint-Denis, Paris

Die Friedenstaube, Mann hinter Gittern

Pablo Picasso

1959 | Farblithografie

Musée d'art et d'histoire Saint-Denis, Paris

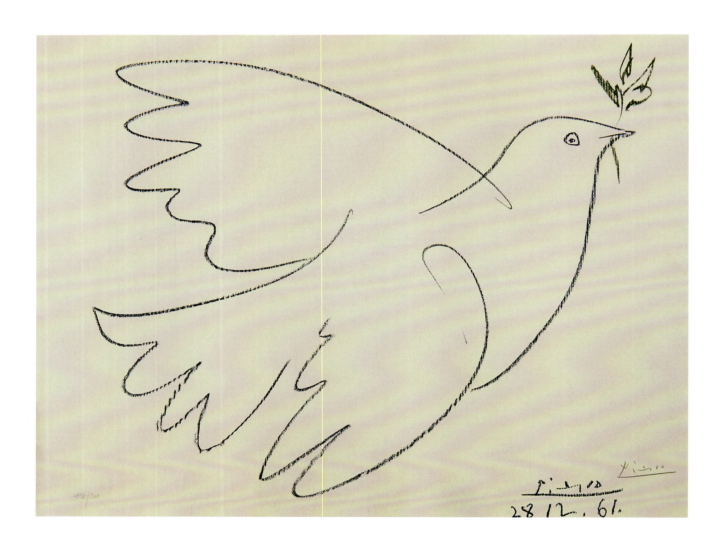

42

Taube mit Ölzweig

Pablo Picasso

1961 ǀ Farblithografie

Musée d'art et d'histoire Saint-Denis, Paris

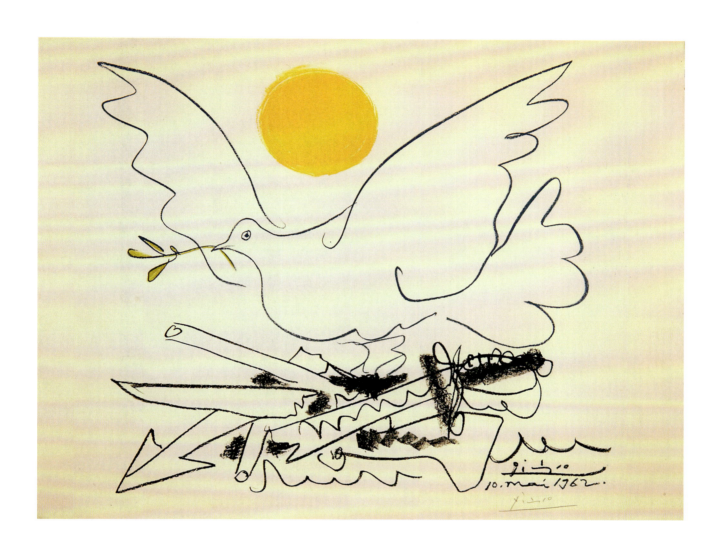

43

Taube – Abrüstung

Pablo Picasso

1962 | Farblithografie

Musée d'art et d'histoire Saint-Denis, Paris

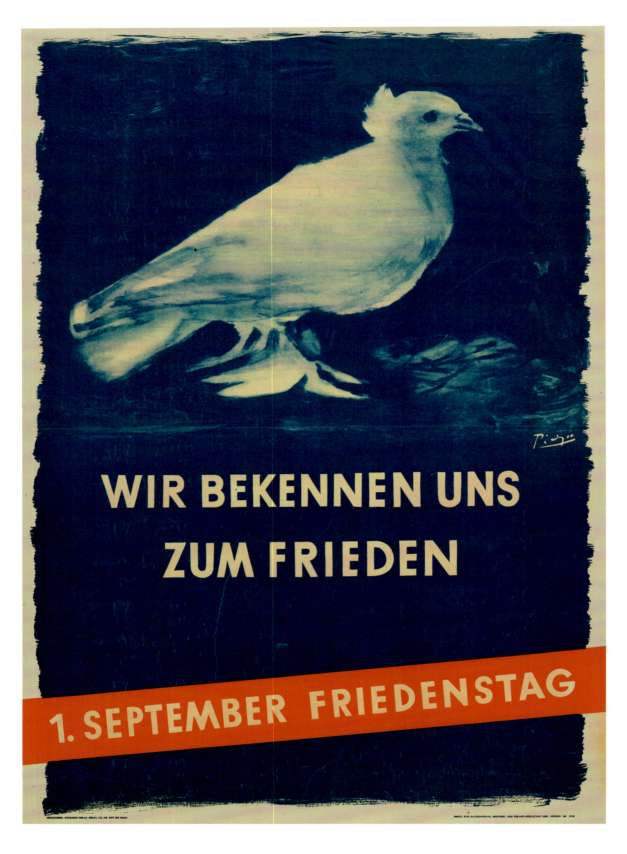

1. September Friedenstag
1949 | Plakat
Deutsches Plakat Museum
im Museum Folkwang Essen

Theaterplakat Berliner Ensemble
Karl-Heinz Drescher | 1972
Deutsches Plakat Museum
im Museum Folkwang Essen

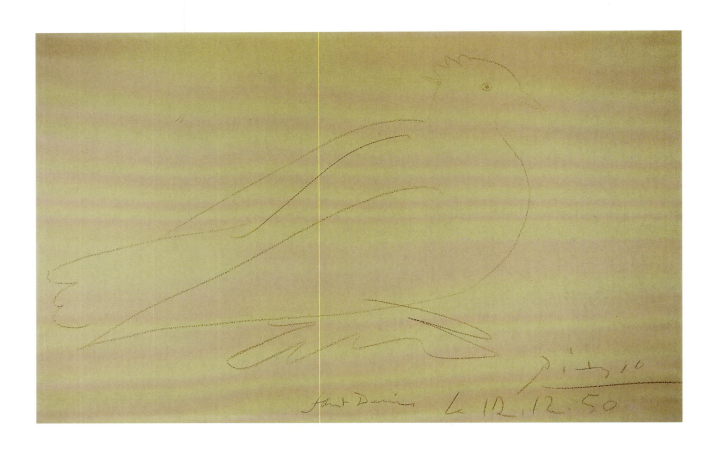

46

Friedenstaube

Pablo Picasso

1950 | Bleistift auf Papier

Musée d'art et d'histoire Saint-Denis, Paris

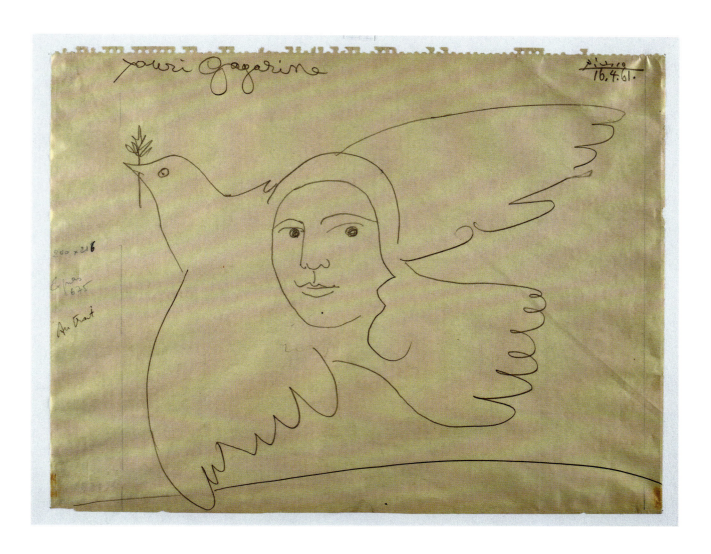

47

Hommage an Juri Gagarin

Pablo Picasso

16. April 1961 | Bleistiftzeichnung

Musée national Picasso-Paris

»*Ich habe nicht den* weil *ich nicht zu der Sorte von Malern gehöre,*

Aber ich bin sicher, *dass* der *Eingang genommen hat in die* Bilder*,*

Krieg gemalt, die wie ein Fotograf etwas darzustellen suchen. Krieg die ich geschaffen habe. «

PABLO PICASSO

Ein dunkler Kontinent

Picassos Europa 1944–1958

———

ALEXANDER GAUDE

*Ich war Hamlet. Ich stand an der Küste
und redete mit der Brandung BLABLA,
im Rücken die Ruinen Europas.*
(Heiner Müller, Die Hamletmaschine)

Obwohl sich Picassos Lebensspanne in den Jahren von 1881 bis 1973 über tiefgreifende politische Umwälzungen des europäischen Kontinents erstreckte, spiegelt sich das zeithistorische Geschehen nur in Intervallen und mit variierender Intensität in seinem künstlerischen Schaffen wider. Eine der wahrscheinlich schwerwiegendsten biografischen Zäsuren in seinem Leben war – neben dem Spanischen Bürgerkrieg und der daraus resultierenden lebenslangen Weigerung aus Protest gegen das Franco-Regime in seine Heimat zu Besuchen zurückzukehren – die nationalsozialistische Okkupation von Paris während des Zweiten Weltkriegs. Die verheerenden Kriegshandlungen an allen Fronten sowie die Gewalt- und Schreckensherrschaft der deutschen Besatzer und des mit ihnen kollaborierenden Vichy-Regimes schlugen sich jedoch nicht in unvermittelter, abbildhafter Form in seinem künstlerischen Werk nieder. So gab ein spürbar erschöpfter Picasso dem amerikanischen Kriegsberichterstatter des San Francisco Chronicle Peter D. Whitney wenige Tage nach der Befreiung durch die Alliierten Ende August 1944 zu Protokoll: »Ich habe nicht den Krieg gemalt, weil ich nicht zu der Sorte von Malern gehöre, die wie ein Fotograf etwas darzustellen suchen. Aber ich bin sicher, dass der Krieg Eingang genommen hat in die Bilder, die ich geschaffen habe. Später vielleicht werden die Historiker feststellen, dass sich mein Stil unter dem Einfluss des Krieges gewandelt hat. Aber ich weiß das nicht.«[1]

◂ Abb. 1
Fotografie: David Douglas Duncan
Pablo Picasso
1957, Villa La Californie, Cannes

Abb. 1
Pablo Picasso
Notre-Dame
22. Mai 1944, Öl auf Papier
Privatsammlung

Abb. 2
Pablo Picasso
Blick auf Notre-Dame
26. Februar 1945, Öl auf Leinwand
Privatsammlung

Im Leichenhaus Europa

Der nach der Machtübernahme der Deutschen unter Ausstellungsverbot stehende Picasso konzentrierte sich während der Besatzungszeit und auch während der nicht minder entbehrungsreichen Nachkriegsjahre vornehmlich – neben den in allen seinen Schaffensperioden präsenten Porträts – auf die Bildgattungen der Stadtansichten, Interieurs und Stillleben, die in ihrem psychologischen Subtext den von Picasso beschriebenen Einfluss des Krieges thematisieren. Seit Maurice de Vlamincks Versuch, Picasso kurz vor dem Beginn der Pariser Deportationen im Sommer 1942 öffentlich als Juden zu denunzieren, und den öffentlichen Bilderverbrennungen im Garten des Jeu de Paume im März 1943, bei denen über 600 Werke »entarteter Kunst« den Flammen zum Opfer fielen – neben seinen Bildern auch Werke der Künstlerfreunde Paul Klee, Joan Miró und Max Ernst –, musste der spanische Künstler um Leib und Leben bangen.[2] Picasso zog sich zunehmend in sein Atelier in der Rue des Grands-Augustins zurück, wo er abwechselnd Besuche von Flüchtlingen, Resistance-Mitgliedern oder der Gestapo erwartete oder befürchtete. Einer der mit Sicherheit ungewöhnlichsten Besuche war die in dessen erstem Pariser Tagebuch verzeichnete Visite Ernst Jüngers. In seinen Kriegstagebüchern wirkt Jünger in seiner literarischen Selbstdarstellung häufig gegenüber dem fraglos von ihm mitverantworteten Grauen seltsam distanziert. Angeblich soll Picasso, dessen Atelierbesuch Jünger am 22. Juli 1942 vermerkt, dem Autor der »Stahlgewitter« im Vertrauen gesagt haben: »Wir beide, wie wir hier zusammensitzen, würden den Frieden an diesem Nachmittag aushandeln. Am Abend könnten die Menschen die Lichter anzünden.«[3]

Abb. 3
Pablo Picasso
Blick auf Notre-Dame
14. Juli 1945, Öl auf Leinwand
Privatsammlung

Laut der Aussage der Lebensgefährtin Françoise Gilot, die Picasso im Mai 1943 kennenlernte, litt der spanische Künstler insbesondere in den letzten beiden Besatzungsjahren unter zunehmenden Angstzuständen.[4] Zwischenzeitlich plante die Vichy-Regierung sogar, Picasso als Zwangsarbeiter ins Ruhrgebiet nach Essen zu deportieren. Ein Umstand, der nur aufgrund seines Alters, seiner spanischen Staatsbürgerschaft sowie durch die Hilfe von Unterstützern in der Pariser Verwaltung wie André-Louis Dubois verhindert wurde.[5] Der mit Picasso befreundete Kunstkritiker und Herausgeber des Werkverzeichnisses Christian Zervos beschreibt in seinen Erinnerungen eindringlich die bedrückende Stimmung während der Kriegsjahre: »Die schrecklichen Jahre lang habe ich Picasso tagsüber in seinem Atelier sehen können; abends oder an Nachmittagen, während die deutsche Armee während der Hinrichtung ziviler Geiseln im Gefängnis Cherche-Midi Ausgangssperre verhängte, kam er zu mir. […] Um in der Tristesse der Kriegsnächte gegen das Verhängnis der Ereignisse zu kämpfen, die uns die entmutigendsten Beschränkungen auferlegten, suchten wir nach Erklärungen im Wirbel der Tatsachen. Bedrängt von der Vorstellungskraft der Furcht, befragten wir bohrend uns und die Ereignisse, um etwas mehr über uns und die anderen zu erfahren. Krank vor Angst bemühten wir ohne Unterlass unseren Geist und hielten ihn stundenlang in Erregung.«[6]

Insbesondere in Picassos während der Besatzungs- und Nachkriegszeit entstandenen klaustrophobischen Stadtansichten scheint sich die von Gilot und Zervos beschriebene Angst bildkünstlerisch zu manifestieren. Seine Außeneindrücke in dieser Zeit waren jenseits des Ateliers nur auf die Spaziergänge durch die Pariser Straßen begrenzt. In Gemälden wie »Das Atelier« von 1943 oder »Notre-Dame« von 1944 (Abb. 1) fängt er die bedrückende Stimmung der Seine-Stadt in abgestuften Blau-, Braun- und Grautönen ein. Der Mangel an Raumtiefe sowie

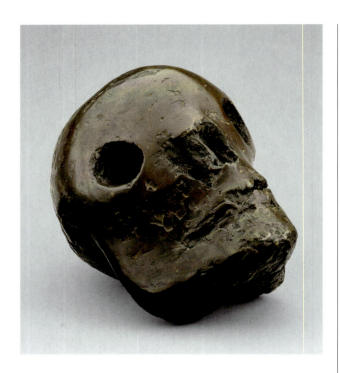

Abb. 4
Pablo Picasso
Totenkopf
1943, Bronze
Musée national Picasso-Paris

die Versperrung des freien Blicks auf den Himmel durch Gebäudefronten, Brückenpfeiler oder andere architektonische Elemente evozieren den Eindruck des Eingesperrtseins, der durch die netzartigen Vergitterungen in den im Winter 1944/45 entstandenen Stadtansichten noch verstärkt wird (Abb. 2) – ein Stilmittel, das erst im Sommer 1945, ein Jahr nach der Befreiung, verschwinden wird.[7] Am französischen Nationalfeiertag, dem 14. Juli 1945, hielt Picasso in einer kleinen Ölskizze einen von der Sommersonne beschienenen und mit zahlreichen Exemplaren der Tricolore beflaggten Ausblick auf Notre-Dame fest (Abb. 3). In dieser Zeit entstanden auch immer wieder Varianten des gallischen Hahns vor der französischen Nationalflagge, häufig versehen mit dem Lothringerkreuz mit Doppelbalken, dem Insignium der oppositionellen Freien Französischen Streitkräfte (Kat.-Nr. 48). Die Darstellung des vitalen und stolzen Hahns steht dabei im Gegensatz zu dessen gerupften Artgenossen in den Küchenstillleben der Vorkriegs- und Besatzungsjahre.

Gerade Stillleben waren während der letzten Jahre des Zweiten Weltkriegs Hauptthemen von Picassos künstlerischem Schaffen. Nicht zuletzt aufgrund der Lebensmittelknappheit wurden die eigentlich philosophisch grundierten bildkünstlerischen Reflexionen über die irdische Vergänglichkeit allen Seins (»memento mori«) zur ganz realen Erinnerung an den durch den Hunger verursachten Mangel, wie der Kunstkritiker Pierre Malo in einem Zeitungsartikel süffisant anmerkt: »Das Stillleben ist eine Gattung, die sich seit der Rationierung eines beispiellosen Erfolgs erfreut […] Man drängelt sich vor allem vor dem, was man essen kann, oder besser gesagt, vor dem Bild dessen, was man essen kann.«[8] In vielen Stillleben der Kriegs- und Nachkriegsjahre stellte Picasso Tierschädel und menschliche Totenköpfe dar, die er in kontinuierlicher Auseinandersetzung mit tradierten Motiven der Kunstgeschichte wie Blumen, Kerzenständern, Tonkrügen, Fischen oder auch mit gekreuzten Bündeln von Lauchstangen in Dialog setzte (Kat.-Nr. 49–50). Im Jahr 1943 entstand eine Bronzeskulptur eines Totenschädels, in der Picasso den Schädel nicht in skelettierter Form, sondern als halbverwesten, noch fleischbehangenen Kadaver modellierte (Abb. 4).[9] Der mit Picasso befreundete Fotograf Brassaï, der in stilbildenden Schwarz-Weiß-Fotografien die Skulptur ablichtete, berichtet fasziniert über seine Eindrücke: »Ein verblüffendes Werk. Es erscheint mehr wie ein riesiger versteinerter Kopf mit leeren Augenhöhlen, abgenagter Nase, ausradierten Lippen als ein bewegliches Skelett, das ruht. Es ist wie ein verirrter Steinblock, in den Höhlen gefressen worden, verwittert und geglättet vom Laufe der Zeit. Hat der Krieg diese Formen in Picassos Kopf auftauchen lassen?«[10]

48

**Hahn mit Lothringerkreuz
vor Tricolore**

Pablo Picasso
1945 | Tusche auf Pergamentpapier
Musée national Picasso-Paris

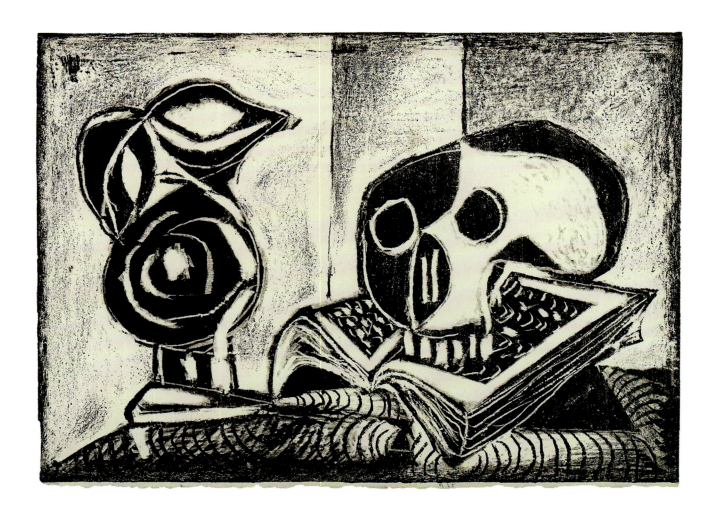

49

Der schwarze Krug und der Totenkopf
Pablo Picasso
20. Februar 1946 | Lithografie
Kunstmuseum Pablo Picasso Münster

50

Komposition mit Schädel

Pablo Picasso
20. Februar 1946 | Lithografie
Kunstmuseum Pablo Picasso Münster

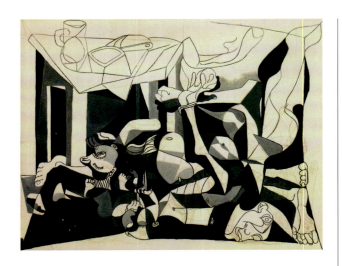

Abb. 5
Pablo Picasso
Das Leichenhaus
1945, Öl auf Leinwand
Museum of Modern Art, New York

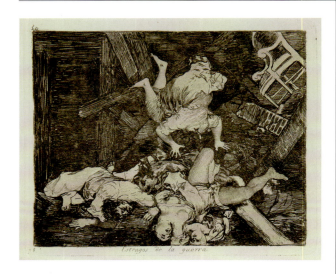

Abb. 6
Francisco de Goya
**Die Zerstörungen des Krieges,
Die Schrecken des Krieges**
1810–1814, Radierung

Das Summum-Werk, in dem die vielzähligen Stillleben kulminieren, ist das zwischen Februar und Mai 1945 entstandene Gemälde »Das Leichenhaus« (Abb. 5). Das als Grisaille – einer Form der Malerei, die ausschließlich in Abstufungen von Weiß-, Grau- und Schwarzwerten angelegt ist – ausgeführte Werk zeigt drei am Boden eines Raumes übereinander gehäufte Leichen einer Familie, die unter einem mit Krug, Topf und verrutschtem Tischtuch gedeckten Tisch liegen. Der Mann liegt waagerecht auf dem Bauch – von links nach rechts über fast den ganzen Bildraum gestreckt mit hinter dem Rücken gefesselten, zur Decke aufragenden Händen. Aus seinem weißen verdrehten Kopf scheinen die Augen auszutreten. Seine Frau ist in entgegengesetzter Richtung ausgestreckt, ihre blanken Füße sind gegen die rechte Wand gelagert. Aus einer klaffenden Wunde am Hals strömt Blut, das sich auf einen unter ihr auf dem Rücken liegenden und vielleicht noch lebenden Säugling ergießt, welches dieser mit seiner rechten Hand aufzufangen oder von sich abzuhalten sucht. In den von Christian Zervos mit der Fotokamera dokumentierten unterschiedlichen Entstehungsstadien des Bildes war in einem frühen Entwurf aus dem Februar anstelle des Tisches noch ein Hahn als einziger Überlebender des Massakers abgebildet. »Das Leichenhaus« enthält in motivisch-kompositorischer Hinsicht viele Anleihen bei dem »Die Zerstörungen des Krieges« betitelten 30. Blatt von Francisco de Goyas zwischen 1810 und 1814 entstandener Radierfolge »Die Schrecken des Krieges« (Abb. 6). Sowohl die Frau mit entblößter Brust mit ihrem neben ihr liegenden Kind als auch den auf dem Bauch liegenden Mann übernimmt Picasso in anderer Positionierung in seiner Komposition. Der Stuhl als trivialer Alltagsgegenstand, der das unermessliche Grauen kontrastiert und der in der Radierung Goyas als einziges unversehrtes Element in der räumlich diffusen Situation am rechten oberen Bildrand quergestellt in den Raum hereinragt, wird von Picasso in der Darstellung

des nahezu intakt gedeckten Tisches wieder aufgegriffen. Immer wieder wird die auf Picassos Selbstaussage fußende These, er nehme in diesem Gemälde Bezug auf Fotografien aus dem befreiten Konzentrationslager Dachau, mit dem Hinweis auf den zeitlich voneinander divergierenden Beginn der Bildkomposition im Februar 1945 und der erfolgten Befreiung des KZ Ende April sicher zu Recht zurückgewiesen.[11] Bei einem Vergleich der zutiefst verstörenden Fotografien der Leichenberge der in Dachau ermordeten Häftlinge lassen sich jedoch Analogien bezüglich der Stapelung der Körper in Picassos Bild erkennen (Abb. 7). In Bezug auf die Disposition der übereinandergeschichteten Leichen, bei der jeweils Köpfe und Füße übereinander gelagert sind, erinnert insbesondere die Darstellung des nach hinten geklappten Kopfes der Frauenfigur in Picassos Gemälde, die auf den Beinen des Mannes liegt, an die Bilder aus Dachau. Picasso rekurrierte hierbei vermutlich nicht auf Fotostrecken aus dem bayrischen Konzentrationslager, sondern auf ähnliche Fotografien von Massakern während des Spanischen Bürgerkriegs. Die obere Bildhälfte wurde von Picasso in bewusster Kenntnis der Unmöglichkeit einer der Grausamkeit der Verbrechen der Nationalsozialisten adäquaten Darstellungsweise unvollendet gelassen. Vor dem Hintergrund dieses Werkes wirken alle in der Besatzungs- als auch Nachkriegszeit entstandenen Stillleben wie eine stumme Klage über die zivilen Opfer des Weltkriegs. In ihnen wird eine von Samuel Beckett einmal als »Trauerarbeit am Gegenstand« beschriebene Wirkung spürbar.

In einer berühmten, von dem Kriegsberichterstatter Robert Capa aufgenommenen Fotografie aus dem September 1944 inszeniert sich Picasso mit dem schweren Bronzeschädel in beiden Händen, Zigarettenspitze im Mundwinkel und kühnem, in die Ferne schweifendem Blick (Abb. 8) im Kontext seiner damaligen dramatischen Versuche für die Bühne als Hamletdarsteller –

Abb. 7
Leichen von den Häftlingen des KZ Dachau
vorgefunden von Angehörigen der 7. US-Armee, die das Lager befreiten, 29. bis 30. April 1945

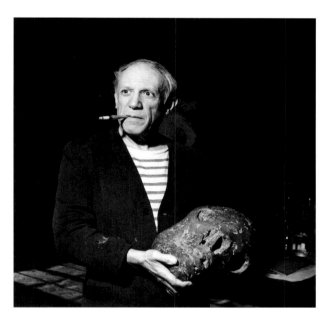

Abb. 8
Robert Capa
Picasso mit Totenkopf-Skulptur in seinem Studio in der Rue des Grands-Augustin wenige Tage nach der Befreiung
2. September 1944, Fotografie

Abb. 9
Friedenstempel, Allegorie auf den Frieden von Versailles
1783, Radierung

Ein Tempel des Friedens

Picasso besuchte, nachdem er in den späten 1940er Jahren seinen Wohnsitz endgültig nach Südfrankreich verlegt hatte, regelmäßig die Töpferei Madoura in Vallauris, in der er sich der künstlerischen Gestaltung und Bemalung von Keramiken widmete. Nachdem der mehrheitlich kommunistisch geprägte Stadtrat Picasso im Jahr 1950 die Ehrenbürgerschaft verliehen hatte, arbeitete der spanische Künstler ab Herbst 1951 an Entwürfen für Wandmalereien, die eine nördlich des Allstadtzentrums von Vallauris gelegene dekonsekrierte Schlosskapelle aus dem 14. Jahrhundert schmücken sollten. Picasso entwickelte in diesem Zusammenhang das Projekt eines humanistischen »Friedenstempels« wahrscheinlich in bewusster Abgrenzung zu der von Henri Matisse ein Jahr zuvor fertiggestellten Ausgestaltung der Rosenkranzkapelle im nahegelegenen Vence, in der regelmäßig Gottesdienste stattfanden.

Das Konzept eines Tempels für den Frieden reicht zurück bis ins antike Rom, als ein derartiges Gebäude auf dem Höhepunkt der Verehrung der Friedensgöttin Pax unter Kaiser Vespasian (9–79 n. Chr.) errichtet wurde, wie literarische Quellen bezeugen.[13] Insbesondere im 18. Jahrhundert wurden in zeitgenössischen Stichen Friedenstempel als Allegorie eines institutionalisierten und auf der Grundlage eines Vertrages zwischen den Völkern geschlossenen Friedens dargestellt (Abb. 9).[14] Obwohl Picasso in seine Bildkompositionen weder die Friedensgöttin noch antikisierende Architekturen einbindet, rekurriert der spanische Künstler hier konzeptuell zweifelsohne auf derartige Darstellungstraditionen. Picasso vollendete im September 1952 zwei großformatige, in Öl auf Hartholztafeln ausgeführte Gemälde, die an den Seitenwänden des Tonnengewölbes der Kapelle an der Decke aneinandergrenzend befestigt werden sollten.

in einer Pose, die er nahezu ein Jahrzehnt später in einer Fotografie Edward Quinns mit einer Schädelattrappe in wesentlich clowneskerer Manier als in dem kurz nach der Befreiung entstandenen Bild wiederholen sollte. Vielleicht repräsentiert die Figur des Hamlet am besten die existentielle Malaise des Künstlers, im Angesicht der Katastrophe richtig bzw. überhaupt zu handeln. In seiner 1872 veröffentlichten »Geburt der Tragödie aus dem Geiste der Musik« schreibt Friedrich Nietzsche in diesem Zusammenhang: »In diesem Sinne hat der dionysische Mensch Ähnlichkeit mit Hamlet: beide haben einmal einen wahren Blick in das Wesen der Dinge getan, sie haben erkannt, und es ekelt sie zu handeln; denn ihre Handlung kann nichts am ewigen Wesen der Dinge ändern, sie empfinden es als lächerlich oder schmachvoll, dass ihnen zugemutet wird, die Welt, die aus den Fugen ist, wieder einzurichten.«[12]

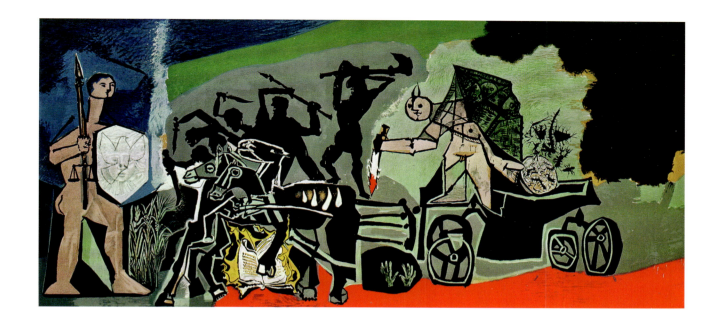

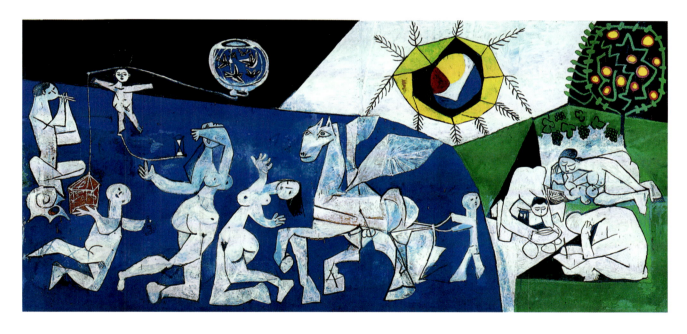

Abb. 10
Pablo Picasso
Krieg
1952, Öl auf Hartholz
Musée National Picasso,
Vallauris

Abb. 11
Pablo Picasso
Frieden
1952, Öl auf Hartholz
Musée National Picasso,
Vallauris

Nach der Anbringung fügte er an der Stirnwand ein weiteres Werk hinzu, in dem vier farbige Figuren, die eine Taube in den Himmel entfliegen lassen, das Ideal einer in Frieden lebenden multiethnischen Weltgemeinschaft personifizieren sollen. Die beiden sich in Opposition zueinander befindlichen Wandbilder hingegen repräsentieren Allegorien auf Krieg und Frieden (Abb. 10–11).

Abb. 12
Ambrogio Lorenzetti
Allegorie der guten Regierung (Ausschnitt)
1337–1340, Palazzo Pubblico,
Sala dei Nove, Siena

Picasso greift in der Motivik der Darstellung des Friedens auf antike Text- und Bildquellen zurück. Seit der Renaissance wird in der literarischen wie in der bildkünstlerischen Beschreibung des Friedens als Idylle häufig auf die von dem römischen Dichter Tibull (55–19 v. Chr.) in seinen Liebeselegien geschilderten Topoi rekurriert: »Inzwischen soll die Friedensgöttin die Felder bewohnen. Die weiß gekleidete Friedensgöttin führte zuerst die Ochsen, damit sie pflügten, unter das krumme Joch; die Friedensgöttin nährte die Reben und lagerte den Saft der Traube, damit dem Sohn der väterliche Tonkrug ungemischten Wein einschenke; unter der Friedensgöttin glänzen Hacke und Pflugschar, doch die grimmigen Waffen des harten Soldaten überzieht im Dunklen der Rost. […] Doch komm zu uns holde Friedensgöttin, und halte eine Ähre in der Hand, und vorne fließe über von Früchten dein weiß schimmernder Gewandbausch.«[15]

Ohne die Friedensgöttin Pax selbst einzubeziehen, thematisiert Picasso in spielerischer Abwandlung nahezu alle von Tibull angeführten Friedensmotive in seiner Bildkomposition. Anstelle eines Ochsen platziert der spanische Künstler in der Bildmitte einen Pegasus, das mythologische Sinnbild der Dichtkunst, der hier – entgegen seiner konventionellen Darstellungsweise – nicht durch die Lüfte fliegt, sondern Tibull folgend unter ein Joch gespannt einen Acker pflügt. Die Weinreben hängen im grünen Farbfeld auf der rechten Seite des Bildes über einer stillenden Mutter, die ihrem Sohn – statt »Wein aus dem väterlichen Tonkrug« wie bei Tibull – sinnbildlich ihr Lektürewissen durch die Gabe der Muttermilch aus der Brust spendet. Der rechts hinter ihr abgebildete Obstbaum ruft die Symbolik vom Baum der Erkenntnis auf und unterstreicht somit diese Lesart. Die Ähren erwachsen in Picassos Bild nicht aus der Hand der Friedensgöttin, sondern aus den lebensspendenden Strahlen eines leuchtenden Sonnensymbols, aus dessen Kern die Grundfarben erstrahlen. Picasso entwirft hier – im Anschluss an sein 1946 im Château Grimaldi an der Côte d'Azur erschaffenes Programmbild »Lebensfreude« – eine mit mythologischen Figuren bevölkerte, paradiesische Idylle eines Goldenen Zeitalters, in der universelle Kulturtechniken wie der Anbau von Nahrungsmitteln, Lesen, Kochen, Schreiben, Tanzen und Musizieren in familiärer Gemeinschaft fried- und mußevoll ausgeführt und zelebriert werden.

In der mobileartigen Konstruktion auf der linken Bildseite balanciert ein Kind auf einem Bein leichtfüßig und artistisch auf einer Seite einer gebogenen Stange, auf deren anderem Ende eine Sanduhr steht. Die Stange wiederum wird von der linken Tänzerin auf der rechten Finger-

Abb. 13
Pablo Picasso
Vorhang für das Ballett »Parade«
1917, Leimfarbe auf Leinwand
Centre Pompidou, Paris

spitze in der Waage gehalten. Der Knabe balanciert auf seinem Kopf, auf dem eine Eule thront, noch zusätzlich eine weitere Stange, auf deren rechten Waagschale ein Aquarium mit Vögeln aufliegt, während am linken Ende ein von einer Putte im Flug gehaltener Vogelkäfig an einer Schnur herabhängt. Das jedweder Gravitation spottende Gebilde scheint Ambrogio Lorenzettis (1290–1348) berühmte »Allegorie der guten Regierung« im Rathaus von Siena humoristisch zu rekapitulieren (Abb. 12). In Lorenzettis großformatigem Wandfresco verzweigen sich aus dem Haupt der Personifikation der Gerechtigkeit emporwachsende Messingstäbe einer Balkenwaage, die von der über dem Kopf der Gerechtigkeit thronenden Personifikation der Weisheit gehalten wird und in deren Waagschalen die bürgerlichen Tugenden austariert werden. Das starre Motiv der Waage transformiert Picasso in ein luftiges Mobile und nimmt dabei Bezug auf die Balance-Symbolik, die er 1917, über 30 Jahre zuvor, in dem von ihm für die Ballets Russes erschaffenen Bühnenvorhang des Stückes »Parade« aufgegriffen hatte (Abb. 13). Ein auf diesem Vorhang abgebildeter Pegasus wird in dem Friedensbild von Vallauris ebenso zitiert wie die das Weltall symbolisierende blaue Sternenkugel zu Füßen des geflügelten Fabelwesens, die sich in Form des Aquariums, in dem sich die Sterne in mit den Flügeln flatternde Vögel verwandelt haben, wiederfindet. Die Kugel auf dem Vorhang zu »Parade« ist wie in der neuplatonisch-christlichen Himmels-Ikonografie nach einem Sphärenmodell unterteilt, das durch Planeten und Fixsterne gebildet wird (Abb. 14). In dem Wandgemälde in Vallauris deutet Picasso somit die Themen Frieden und Gerechtigkeit in

Abb. 14
Die Erschaffung der Sterne
1167–1172
Mosaik
Kathedrale von Monreale

einer kosmologischen Dimension. Das friedliche Gleichgewicht der Kräfte der Menschheit spiegelt sich in der Ordnung des Universums wider.

In dem dazu kontrastierenden Bild des Krieges verteidigt ein ebenfalls mit Waage sowie Lanze und Schild gerüsteter Friedenskrieger das Reich des Friedens gegen einen von schwarzen Rossen gezogenen, herannahenden »Leichenwagen«, der von einer gehörnten Personifikation des Krieges gelenkt wird. Der Krieg trägt einen Schädelkorb auf dem Rücken, in dem er die Köpfe seiner Opfer als Trophäen sammelt. Während er mit der rechten Hand ein zum Stoß bereites blutiges Schwert hält, setzt er mit seiner linken tödliche Milzbranderreger aus einer Petrischale frei. Picasso spielt damit wahrscheinlich auf einen Einsatz von Biowaffen durch die USA im Koreakrieg (1950–1953) an.[16] Der Friedenskrieger, auf dessen Schild das »Antlitz des Friedens« (Kat. 22–23, S. 54–55) prangt, ist ein von Picasso auch nach der Vollendung der Vallauris-Gemälde in den frühen 1950er Jahren häufig aufgegriffenes Motiv (Kat. 53). Während der Arbeiten an dem Friedenstempel entwickelte Picasso auch zahlreiche Entwürfe eines Panzers, der aber schließlich dem von den Pferden gezogenen »Leichenwagen«, der an Pieter Bruegels des Älteren Darstellung vergleichbarer Fahrzeuge gemahnt, wich (Abb. 15). So verwendete Picasso beispielsweise eine Variation des Panzermotivs von 1951 in einer Zeichnung für die Zeitschrift »Democratie Nouvelle«. Picasso stellte die als Offsetlithografie reproduzierte Zeichnung im Zuge der globalen Protestbewegungen 1968 den Akteuren als Plakat zur Verfügung (Kat.-Nr. 51). So wurde die Lithografie beispielsweise als Titelmotiv des offiziellen Plakats für den am 15. November 1969 abgehaltenen »March on Washington« verwendet, der größten Anti-Vietnamkriegsdemonstration in der Geschichte der USA, an der über 500 000 Menschen teilnahmen (Kat.-Nr. 52).

Die Grenzen der Zivilisation. Picassos Ikarus

Georges Salles, der Direktor der französischen Museen, konnte Picasso im Jahr 1957 für die Gestaltung eines großformatigen Wandgemäldes für das Foyer der Konferenzräume im neu erbauten UNESCO-Hauptquartier in Paris gewinnen. Die 1946 gegründete UNESCO (United Nations Educational, Scientific and Cultural Organization), die Organisation der Vereinten Nationen für Erziehung, Wissenschaft und Kultur, die bisher im Hotel Majestic auf der Avenue Kléber residierte, eröffnete ihr neues, von den Architekten Marcel Breuer, Pier Luigi Nervi und Bernard Zehrfuss entworfenes

Abb. 15
Pieter Bruegel der Ältere
Der Triumph des Todes (Ausschnitt)
1562, Öl auf Holz
Museo del Prado, Madrid

Gebäude am Place de Fontenoy am 3. November 1958. Zehrfuss besuchte Picasso, der das Gebäude weder während der Bauphase noch nach späterer Fertigstellung jemals besichtigen sollte, regelmäßig in dessen südfranzösischer Villa »La Californie« und übergab dem spanischen Maler ein Modell des Foyers, nach dessen projektierten Maßen Picasso das Wandgemälde im Format von 9,10 × 10,60 Metern ausführen sollte – das größte Bild, das Picasso jemals erschaffen würde.[17] Obwohl Picasso in der künstlerischen Ausgestaltung völlig autark war, handelte es sich bei dem später von Georges Salles betitelten Gemälde »Der Sturz des Ikarus« (Abb. 16) wie auch schon bei den Monumentalgemälden »Guernica« und »Krieg und Frieden« um eine offizielle und repräsentative Auftragsarbeit, die er nicht nur spezifischen räumlichen Gegebenheiten anpassen, sondern auch in inhaltlicher Hinsicht in Bezug zur dort beherbergten Institution stellen musste. Zwischen Dezember 1957 und Januar 1958 entwickelte Picasso zahlreiche Entwurfszeichnungen, die er in zwei Skizzenbüchern sammelte.[18]

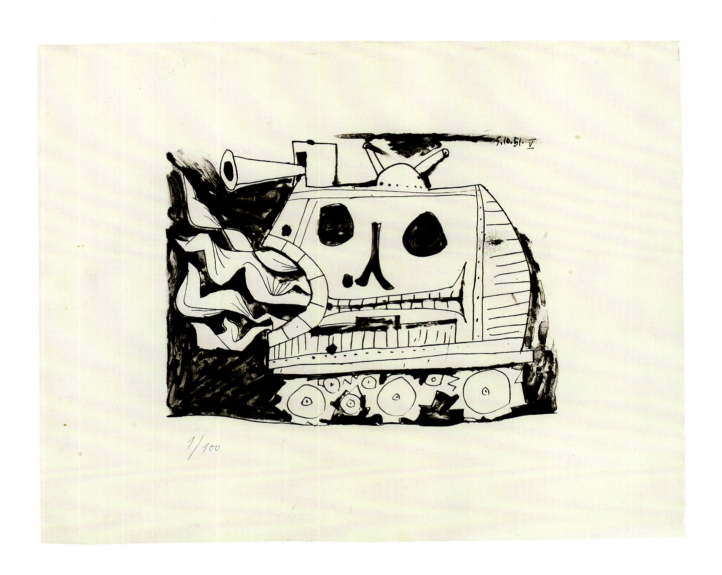

51

Der Krieg

Pablo Picasso

1968 | Lithografie

Kunstmuseum Pablo Picasso Münster

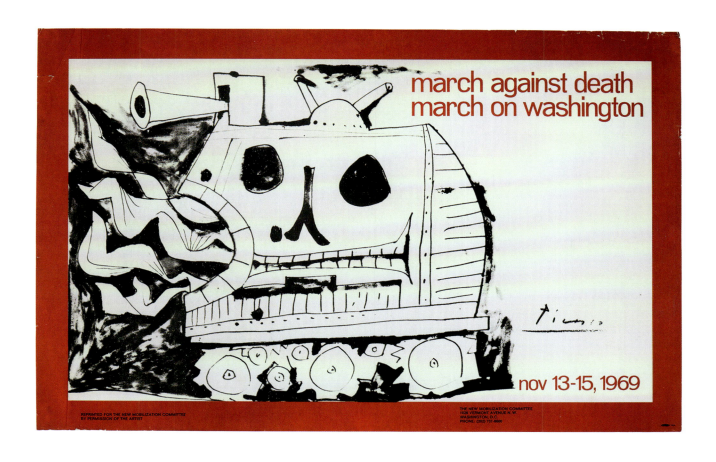

**March against Death /
March on Washington**

Anti-Vietnamkriegsplakat

1969

53

Krieg und Frieden

Pablo Picasso
10. Februar 1954 | Lithografie
Kunstmuseum Pablo Picasso Münster

Vergleichbar mit der Werkgenese des zwanzig Jahre zuvor entstandenen Gemäldes »Guernica« begann Picasso auch beim »Sturz des Ikarus« mit dem Entwurf einer Atelierszene, in der er die für ihn zum damaligen Zeitpunkt virulentesten Formprobleme zeichnerisch erörterte. In der dargestellten Szene positioniert Picasso als Selbstzitat bzw. Bild im Bild das 1957 entstandene Badende am Strand von La Garoupe[19] in einem durch ein Dachfenster erhelltes Atelier gegenüber einem Akt. Das Gemälde »Badende am Strand von von La Garoupe« (Abb. 17) – einem öffentlichen am Cap d'Antibes gelegenen Badeort – verweist selbst formal auf eine von Picasso im Sommer des Vorjahres erschaffene Holzskulpturengruppe mit dem Titel »Die Badenden«.[20] Die die Gruppe konstituierenden sechs Einzelskulpturen sind konstruiert aus einfachsten Holzfundstücken sowie Elementen von Bilderrahmen und erinnern in ihrer reduzierenden und geometrisierenden Formensprache sowie in ihrer expressiven Gestik an Werke indigener ozeanischer oder afrikanischer Volkskunst. In der finalen Version des »Sturzes des Ikarus« übernimmt Picasso daraus letztendlich mit einer leicht veränderten Form des Kopfes nur den sogenannten »Mann mit gefalteten Händen«, während die »Frau mit ausgestreckten Armen«, die auf dem »La Garoupe«-Gemälde auf dem Sprungbrett steht – bezieht man die beiden Gemälde als Darstellung sukzessiver Ereignisse in ihrer direkten Bildlogik aufeinander – auf dem UNESCO-Bild kopfüber ins Meer zu springen scheint. Das Motiv einer mit Kopfsprung in die Fluten eintauchenden Schwimmerin sowie das der am linken Bildrand befindlichen Frauenfigur, deren ausladendes, herzförmiges Gesäß in surrealistischer Verfremdung durch die Horizontlinie vom Oberkörper getrennt wird, entnahm Picasso dem aus dem auf das Jahr 1932 datierten Gemälde »Frauen und Kinder am Meer«.[21]

Aufgrund der ungeheuren Größe der Bildfläche von über 90 Quadratmetern und in Anbetracht der gescheiterten Suche nach entsprechenden Räumlichkeiten zur Ausführung in Cannes und Umgebung entschied sich Picasso dafür, seinen finalen Entwurf in vergrößerter Form auf vierzig einzelne Holztafeln zu übertragen, die nach Überbringung nach Paris vor Ort im neu erbauten UNESCO-Hauptquartier zusammengesetzt werden sollten. Wegen des großen öffentlichen Interesses wurde gemeinsam mit Picasso beschlossen, das Gemälde am 29. März 1958 auf einem Schulhof in Vallauris in zusammengesetzter Form in Anwesenheit einer UNESCO-Delegation unter Führung des Generaldirektors Luther Evans, Politikern als auch befreundeten Künstlern im Rahmen eines Festakts zu enthüllen.[22]

Georges Salles schlug während dieses Anlasses be der Pressekonferenz vor, das von Picasso nur als das »UNESCO-Bild« bezeichnete Werk als »Ikarus der Finsternis« zu benennen.[23] Auf die Rückfrage eines Berichterstatters von Radio Genf, ob dieser Titel denn in inhaltlicher Hinsicht für sein Werk zutreffend sei, antwortete Picasso bedingt zustimmend: »Ja, ich finde, dass Georges Salles' Beschreibung mehr oder weniger akkurat ist, da ein Maler malt und nicht schreibt – es ist mehr oder weniger das, was ich sagen wollte.«[24] Des Weiteren interpretierte Salles im Rahmen des Interviews mit poetischem Furor das Thema von Picassos Komposition: »Im Herzen der UNESCO, im Herzen des neuen Gebäudes […] wird man sehen, wie die Kräfte des Lichts die Kräfte der Finsternis besiegen. Man wird sehen, wie die Kräfte des Friedens die Kräfte des Todes besiegen. Man wird all das vollendet sehen dank Picassos genialem Werk, und neben diesem Kampf, der großartig ist wie ein antiker Mythos, wird man die Menschheit in Frieden sehen an den Gestaden der Unendlichkeit bei der Vollendung ihres Schicksals.«[25] Bei seiner Bildbeschreibung stellt Salles als Initiator des Gesamtprojekts Picassos Werk in direkten

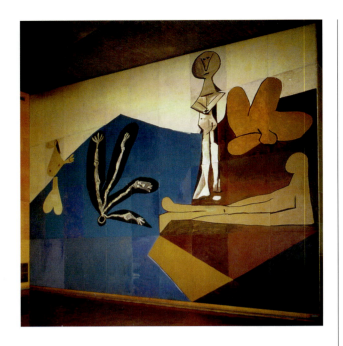

Abb. 16
Pablo Picasso
Der Sturz des Ikarus
1958, Wandgemälde
UNESCO-Hauptquartier,
Paris

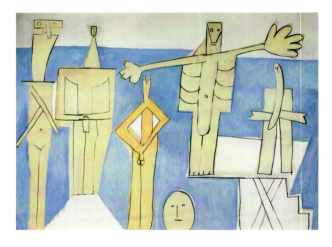

Abb. 17
Pablo Picasso
**Badende am Strand
von La Garoupe**
1957, Öl auf Leinwand
Musée d'art et d'histoire
de la Ville de Genéve

Zusammenhang mit der Aufgabe der UNESCO, durch die Verbreitung von Kultur und Bildung zur besseren Verständigung und Zusammenarbeit der Völker und dadurch zum Weltfrieden beizutragen.[26] Picassos Bild demonstriert somit in der Interpretation von Georges Salles das von der UNECSO antizipierte Ideal des Weltfriedens in künstlerischer Form. Nachdem das Werk in unterschiedlichen Publikationen der UNESCO zwischenzeitlich kurz mit dem Titel »Die Kräfte des Lebens und der Geist triumphieren über das Böse« bezeichnet wurde, erhielt es wenige Monate nach der Enthüllung in Vallauris bei einer Ansprache von Salles bei der Installation in Paris seinen finalen und bis heute gebräuchlichen Titel »Der Sturz des Ikarus«.

Offensichtlich handelt es sich bei der – von der Bildthematik der Badenden sichtlich divergierenden – von einem schwarzen Schatten umgebenen skelettartigen Figur im linken Bildmittelgrund nicht um einen kopfüber von einem Hochplateau ins Wasser springenden Schwimmer. In motivisch-stilistischer Hinsicht ist Picassos Figur am ehesten mit dem ebenfalls »Sturz des Ikarus« betitelten Scherenschnitt von Henri Matisse aus dem Jahr 1943 vergleichbar (Abb. 18). Die arabeskenhafte schwarze Silhouette hebt sich von dem in leuchtender Acrylfarbe ausgeführten Blau des Meeres in ähnlich vereinfachenden rundenden Konturverläufen ab wie der einer gleichsam dekorativ-ornamentalisierenden Gestaltungslogik folgende weiße Ikarus von Matisse von seinem schwarzen Bildhintergrund. Während Matisse jedoch durch eine rote Flamme die Verbrennungen der Figur aus der griechischen Mythologie, die mit den von ihrem Vater konstruierten Flügeln der Sonne zu nahe kommt, nur diskret symbolisiert, entwirft Picasso hingegen in voller Drastik einen bis auf die Knochen zur Unkenntlichkeit verbrannten Ikarus.

Neben der Nähe zu Matisse' Ikarus scheint Picasso in kompositorischer Hinsicht auch Anleihen bei dem im 16. Jahrhundert entstandenen Gemälde »Landschaft mit dem Sturz des Ikarus« des niederländischen Renaissancemalers Pieter Bruegel der Ältere (1525–1569) gemacht zu haben (Abb. 19).27 Abweichend von dem vom antiken römischen Dichter Ovid (43 v. Chr. – 17 n. Chr.) in seinem epischen Sagengedicht »Metamorphosen« geschilderten Mythos verändert Bruegel in seiner Bildkomposition sowohl den Fokus als auch entscheidende Elemente der Erzählung:28 Die von Ovid beschriebenen, den Flug von Daedalus und Ikarus beobachtenden Nebenfiguren des Bauern, Hirten und Fischers werden von Bruegel ins narrative Zentrum seines Gemäldes gerückt, während er den ins Meer stürzenden Ikarus entgegen tradierter Darstellungskonventionen nur als Randfigur in der unteren rechten Bildhälfte platziert, erkennbar allein noch an seinen sich über der Wasseroberfläche befindlichen Beinen und den herabsinkenden Federn. Doch Bruegel degradiert nicht allein den mythologischen Protagonisten, er verändert darüber hinaus in genauer Kenntnis des ovidschen Textes auch die Handlungen der Nebenfiguren. Ovid schreibt im achten Buch seiner »Metamorphosen«: »Mancher, indem er Fische mit schwankendem Rohre sich angelt, / Oder gelehnt auf den Stecken ein Hirt, auf die Sterze ein Pflüger, / Sahe die beiden erstaunt, und wähnete, Himmlische wären's, / Welche die Luft durcheilten.«29

In Bruegels Darstellung hingegen halten Bauer, Hirte und Fischer nicht mit ihren Tätigkeiten inne, um dem fliegenden Vater-Sohn-Gespann erstaunt beim Flug zuzuschauen – mehr noch, sie scheinen den Fall des Ikarus vollkommen zu ignorieren.30 Besonders bezeichnend in diesem Zusammenhang ist das Verhalten des Hirten in der Bildmitte, der völlig ungerührt von dem Ereignis im wahrsten Sinne des Wortes »Löcher in die Luft« zu starren scheint. Die von Bruegel

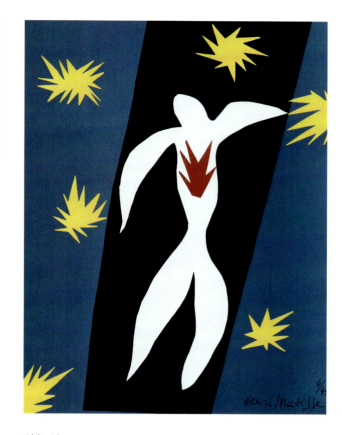

Abb. 18
Henri Matisse
Der Sturz des Ikarus
1943, Scherenschnitt aus
mit Gouachefarben bemaltem Papier,
Treriade Museum,
Mytilene (Lesbos)

dargestellte Handlungsweise des Bauern repräsentiert ebenfalls die Visualisierung eines deutschen Sprichworts, das in direktem Zusammenhang mit dem Absturz steht: »Es bleibt kein Pflug stehen um eines Menschen willen, der stirbt.«31

Abweichend von einer geläufigen Interpretation des Mythos, in der die Warnung von Daedalus an seinen Sohn Ikarus, mit den Flügeln weder der Sonne noch dem Wasser zu nahe zu kommen, als Ermahnung zur Mäßigung, als ethische Forderung an die Wahl der Aurea Mediocratis – des goldenen Mittelwegs – verstanden wird, akzentuiert Bruegel in seiner Bildkomposition die allgemeine menschliche Gleichgültigkeit gegenüber dem Leid der anderen.32 Picasso scheint

Abb. 19
Pieter Bruegel der Ältere
Landschaft mit dem Sturz des Ikarus
1555–1568, Öl auf Leinwand
Musées royaux des Beaux-Arts
de Belgique, Brüssel

bei der intendierten Bildaussage seines Ikarus-Gemäldes diese Kritik Bruegels mitzudenken und inhaltlich zu reflektieren. Im Gegensatz zu den beiden liegenden gesichtslosen Figuren wendet sich der um 90 Grad in der eigenen Achse gedrehte »Mann mit gefalteten Händen« für den abstürzenden Ikarus um Hilfe bittend dem Betrachter zu. Auch die Frauenfigur in der linken Bildhälfte scheint mit ihrem kurzen ausgestreckten Arm und ihrem sprechblasenartigen, biomorph aus ihrem Gesicht hervortretenden »zweiten Gesicht« ebenfalls um Hilfe für den Fallenden zu rufen. Anders als Bruegel hebt Picasso die überkonfessionelle Haupttugend und menschliche Fähigkeit zur Barmherzigkeit

hervor. Der Gestus des »Mannes mit gefalteten Händen« ist ein Aufruf an den Betrachter, im Angesicht der Katastrophe Mitleid zu zeigen und zu handeln.

Ein weiterer, nicht in direktem Zusammenhang mit dem Bruegel-Gemälde stehender Aspekt in Picassos Ikarus-Interpretation ist die dem Mythos inhärente Kritik an der menschlichen Hybris an den unaufhaltsamen wissenschaftlichen und technologischen Fortschritt zu glauben. Ikarus wird übermütig und kommt der Sonne zu nahe, weil er glaubt, die Erfindung seines Vaters über den für ihren geschaffenen Zweck hinaus gebrauchen und auch beherrschen zu können. In Picassos Ikarus-Darstellung klingen entfernt Paul Beaudoins Plakate der Pariser Weltausstellung von 1937 an, in denen weiße, vogelartige Kunstflugzeuge in eleganten Flugfiguren den Namen der Stadt an der Seine mit Rauch in den Nachthimmel schreiben. Picassos abstürzender Ikarus wirkt somit wie ein später Kommentar zu der ungeheuerlichen, in gigantischen Hallen wie

dem von Robert Delaunay ausgestalteten Palais de l'Air während der Pariser Schau demonstrierten Flugbegeisterung. Der nicht von der Hand zu weisende Eindruck bei der Betrachtung von Picassos Wandbild, einem Flugzeugabsturz beizuwohnen, wird untermauert durch eine Bruegel-Paraphrase von André Breton, die er im Katalog der gemeinsam mit Marcel Duchamp bahnbrechenden 1942 nach der Emigration in New York veranstalteten Surrealistenausstellung »First Papers of Surrealism« publizierte und die Picasso wahrscheinlich kannte (Abb. 20). Breton exzerpiert dazu einen fußabdruckartigen Ausschnitt aus Bruegels »Landschaft mit dem Sturz des Ikarus«, in dem die Burgruine auf der der Küste vorgelagerten Insel, der in den Himmel blickende Hirte und der abgestürzte Ikarus in einen Sinnzusammenhang gebracht werden, der durch die von Breton vorgenommene Bildunterschrift nicht frei von Ironie in einen zeitgeschichtlichen Kontext versetzt wird: »Düsseldorf a été bombardé hier pour la cinquantième fois« – »Düsseldorf wurde gestern zum fünfzigsten Mal bombardiert«. Der durch den Zweiten Weltkrieg ins Exil verbannte Breton »liest« somit Bruegels Ikarus-Darstellung vor dem Hintergrund der alliierten Luftangriffe auf Deutschland.

Eine derart militaristische Deutung des Ikarus-Mythos scheint auch Picassos Gemälde zu evozieren. Ein Reporter der der kommunistischen Partei nahestehenden Literaturzeitschrift »Les Lettres françaises« interviewte bei der Enthüllung des »Sturzes des Ikarus« in Vallauris im März 1958 Arbeiter, die das Metallgerüst aufstellten, das die Holztafeln tragen sollte. Einer von ihnen antwortete auf die Frage, an was sie bei dem Anblick des Bildes denken würden: »An die Wasserstoffbombe, die von amerikanischen Flugzeugen über unsere Himmel getragen wird.«[33] Während in Picassos Friedensbild aus der Kapelle in Vallauris aus der lebensspendenden Sonne Ähren erwachsen, ist in dem UNESCO-Bild – den Darstellungskonventionen

Abb. 20
André Breton
Bruegel-Paraphrase
First Papers of Surrealism
1942

des Ikarus-Mythos scheinbar widersprechend – keine Sonne abgebildet, sondern nur eine gleißende weiß-gelbliche Fläche über dem spitz zulaufenden Horizont des Meeres. Picassos Ikarus wurde offensichtlich von der weder technisch beherrschbaren noch künstlerisch darstellbaren Gewalt des atomaren Sonnenfeuers vernichtet. Sechs Jahre vor der Enthüllung des »Sturzes des Ikarus« testeten die USA ihre erste Wasserstoffbombe, ab 1953 verfügte die Sowjetunion über die gleiche Waffe.

Picassos Wandbild ist entgegen der Interpretation von Georges Salles keine Apotheose eines Friedensideals, sondern eine Mahnung vor den potenziellen Gefahren im Anbruch des Zeitalters globaler Massenvernichtungswaffen. In seiner Abhandlung über die europäische Geschichte im 20. Jahrhundert »Der dunkle Kontinent« resümiert der britische Historiker Mark Mazower, dass die nationalsozialistische Utopie nichts anderes tat, als alptraumhaft das destruktive Potenzial der europäischen Zivilisation zu enthüllen, indem sie Europäer wie Afrikaner behandelte und somit den Imperialismus auf den Kopf

stellte.[34] Die Warnung vor diesem ungeheuren, dem europäischen Fortschrittsgedanken inhärenten destruktiven Potenzial ist eine der schwerwiegendsten Bildaussagen von Picassos UNESCO-Gemälde. Über diesen komplexen Sinngehalt hinaus vertritt es eine eigentlich simple Mitteilung: Die Aufforderung, einem im Mittelmeer ertrinkenden Flüchtling zu helfen.[35]

1. Peter D. Whitney, Picasso is safe, in: San Francisco Chronicle, 3. September 1944, in: Alfred H. Barr, Picasso. Fifty Years of his Art, New York 1946, S. 223.
2. Michael Carlo Klepsch, Picasso und der Nationalsozialismus, Düsseldorf 2007, S. 180.
3. Ernst Jünger, Das erste Pariser Tagebuch, in: Strahlungen I, Stuttgart 1964, S. 367.
4. Françoise Gilot, Matisse und Picasso. Eine Künstlerfreundschaft, München 1990, S. 156.
5. Klepsch, 2007, S. 181.
6. Christian Zervos, Einführung zum Band X des Werkverzeichnisses (1939–1940), Paris, 1959, zitiert nach: Picasso im Zweiten Weltkrieg, hrsg. von Siegfried Gohr, Köln 1988, S. 255.
7. Siehe dazu Ludwig Ullmann, Picasso und der Krieg, Bielefeld 1993, S. 252–257.
8. Pierre Malo, Triomphe de la nature morte, Le Matin, Paris, 22. Februar 1942, zitiert nach: Werner Spies, Die Zeit nach Guernica 1937–1973, Ostfildern 1993, S. 37.
9. Werner Spies, Picasso. Das plastische Werk, Ostfildern 1994, S. 208.
10. Daniel-Henry Kahnweiler, The Sculpture of Picasso: Photographs by Brassaï, London 1949, o. S.
11. Ullmann, 1993, S. 368.
12. Friedrich Nietzsche, Die Geburt der Tragödie aus dem Geiste der Musik, München 1999, S. 56–57.
13. Hans-Martin Kaulbach, Friede als Thema der bildenden Künste – Ein Überblick, in: Pax. Beiträge zu Idee und Darstellung des Friedens, hrsg. von Wolfgang Augustyn, München 2003, S. 161–243, dort: S. 213.
14. Kaulbach, S. 214–216.
15. Tibull, Liebeselegien, 1.10, 45–50 u. 67–68, hrsg. u. übers. von Niklas Holzberg, Mannheim 2011, S. 89.
16. Siehe dazu, Lynda Morris, Krieg und Frieden, in: Picasso, Frieden und Freiheit, hrsg. von Lynda Morris und Christoph Grunenberg, Köln 2010, S. 173.
17. Pierre Cabanne, Pablo Picasso – His Life and Times, New York 1977, S. 486.
18. Brigitte Léal, Christine Piot, Marie-Laure Bernadec, The Ultimate Picasso, New York 2003, S. 420.
19. Zervos XVII, 348.
20. Werner Spies, Picasso. Das plastische Werk, Stuttgart 1971, Nr. 503–508.
21. Zervos VIII, 63.
22. Cabanne, 1977, S. 488.
23. T. J. Clark, Picasso and the Fall of Europe, London Review of Books, 2. Juni 2016, Vol. 38, No. 11, S. 7–10.
24. Zitiert nach: Ebd., S. 9.
25. Zitiert nach: Ebd.
26. Siehe dazu die Präambel der am 16. November 1945 verabschiedeten Verfassung der UNESCO: »Da Kriege im Geist der Menschen entstehen, muss auch der Frieden im Geist der Menschen verankert werden. […] Die weite Verbreitung von Kultur und die Erziehung zu Gerechtigkeit, Freiheit und Frieden sind für die Würde des Menschen unerlässlich und für alle Völker eine höchste Verpflichtung, die im Geiste gegenseitiger Hilfsbereitschaft und Anteilnahme erfüllt werden muss. […] Ein ausschließlich auf politischen und wirtschaftlichen Abmachungen von Regierungen beruhender Friede kann die einmütige, dauernde und aufrichtige Zustimmung der Völker der Welt nicht finden. Friede muss – wenn er nicht scheitern soll – in der geistigen und moralischen Solidarität der Menschheit verankert werden. Zitiert nach: www.unesco.de/infothek/dokumente/unesco-verfassung.html.
27. Siehe dazu Frances Di Lauro, Falling Into The Dark Side: Ominous Motifs In The »Fall Of Icarus« Myth. 2002 Conference of the Religion, Literature and the Arts Society, Sydney 2004, S. 209–222.
28. Siehe dazu Karl Kilinski II, Bruegel on Icarus: Inversions of the Fall, Zeitschrift für Kunstgeschichte, Bd. 67, Heft 1, 2004, S. 91–114.
29. Ovid, Metamorphosen, VIII, 217–220, übersetzt von Johann Heinrich Voß, Frankfurt a. M. 2014, S. 193.
30. Diese später in der Sekundärliteratur häufig debattierte Feststellung wurde erstmals von Charles de Tolnay diskutiert. Charles de Tolnay, Pierre Bruegel d'ancien, Brüssel 1935, S. 29.
31. Siehe M. F. Petri, Den Teutschen Weisheit, Bd. II, Hamburg 1604, S. 242 sowie Wolfgang Stechow, Pieter Bruegel the Elder, New York 1990, S. 51. Um neben der sinnfälligen Ikarus-Analogie in einer Geste der Überdetermination das Sprichwort noch stärker zu akzentuieren, versteckt Bruegel links hinter dem Baum tatsächlich eine Leiche, die auf dem frisch gepflügten Acker liegt. Es befinden sich somit zwei Tote in dem Gemälde.
32. Kilinski, 2004, S. 103.
33. Clark, 2016, S. 10.
34. Mark Mazower, Der dunkle Kontinent, Europa im 20. Jahrhundert, Frankfurt a. M. 2002, S. 12.
35. Daedalus und Ikarus wurden von König Minos in dem von Daedalus konstruierten Labyrinth gefangen gehalten, nachdem Theseus mit Hilfe von Ariadne den zuvor in dem Gebäude gefangenen Minotaurus tötete. Daedalus konstruierte die Schwingen für seinen Sohn und sich zur Flucht.